VAIDEOLOGY

史蒂夫范 著　蕭良悌 譯

吉他巫師・史蒂夫范的獨門演奏心法

Basic Music Theory for Guitar Players

BY STEVE VAI

VAIDEOLOGY
吉他巫師・史蒂夫范的獨門演奏心法
VAIDEOLOGY: Basic Music Theory for Guitar Players

作　　　者　史蒂夫范（Steve Vai）
譯　　　者　蕭良悌
插　　　圖　史蒂夫范
選　　　書　五月天怪獸

編 輯 團 隊
封 面 設 計　許紘維
內 頁 排 版　陳姿秀
特 約 編 輯　楊雅馨
協 力 編 輯　Jon Chen
責 任 編 輯　劉淑蘭
總　編　輯　陳慶祐

行 銷 團 隊
行 銷 企 劃　劉育秀・林瑀
行 銷 統 籌　駱漢琦
業 務 發 行　邱紹溢
專 案 統 籌　林芳吟

出　　　版　一葦文思／漫遊者文化事業股份有限公司
地　　　址　台北市松山區復興北路331號4樓
電　　　話　(02) 2715-2022
傳　　　真　(02) 2715-2021
服 務 信 箱　service@azothbooks.com
漫 遊 者 書 店　www.azothbooks.com
漫 遊 者 臉 書　www.facebook.com/azothbooks.read
一 葦 臉 書　www.facebook.com/GateBooks.TW
營 運 統 籌　大雁文化事業股份有限公司
地　　　址　台北市松山區復興北路331號11樓之4
劃 撥 帳 號　50022001
戶　　　名　漫遊者文化事業股份有限公司

初 版 一 刷　2020年11月
初 版 六 刷 (1)　2020年11月
定　　　價　台幣750元

ISBN　978-986-99612-1-9
版權所有・翻印必究（Printed in Taiwan）
本書如有缺頁、破損、裝訂錯誤，請寄回本公司更換。

By Steve Vai
Copyright © 2019 SyVy Music (ASCAP)
International Copyright Secured
Original edition created and published by Hal
Leonard LLC.
All Rights Reserved

本書之封面折口、書腰作者照圖片來源：
達志影像／提供授權

國家圖書館出版品預行編目 (CIP) 資料

VAIDEOLOGY: 吉他巫師・史蒂夫范的獨門演奏
心法 / 史蒂夫范（Steve Vai）著. 蕭良悌譯-- 初版.
-- 臺北市：一葦文思, 漫遊者文化出版：大雁文化
發行, 2020.11
96 面；23×30.5 公分
譯自：Vaideology : basic music theory for
guitar players
ISBN 978-986-99612-1-9（平裝）
1. 吉他
916.65　　　　　　　　　　　　　109015825

書是方舟，度向彼岸
www.facebook.com/GateBooks.TW
 一葦文思
一葦文思 GATE BOOKS

漫遊，一種新的路上觀察學
www.azothbooks.com
漫遊者文化
azoth books 漫遊者

大人的素養課，通往自由學習之路
www.ontheroad.today
遍路文化・線上課程
遍路文化 on the road

選書推薦序
一代宗師Steve Vai

我們常用「吉他英雄」、「吉他大師」來形容非常厲害的吉他手，那麼Steve Vai在我心中，就是至高的「吉他宗師」。

從擔任Frank Zappa吉他手開始、後來單飛的個人吉他演奏專輯，他充滿創意的技巧與音樂風格，以及獨特不凡的氣質，讓他受人愛戴，並在他的音樂生涯中多次獲得葛萊美音樂獎的榮耀，直到2020年的現在，他數十載的音樂風采仍持續影響並啟發無數的音樂人。

這本樂理書《Vaideology：吉他巫師・史蒂夫范的獨門演奏心法》是Steve Vai專門為想成為專業吉他手的人而寫，從最基本的音階、調性、和弦、節奏開始，用他的經驗與智慧，一步步為讀者建立起扎實的樂理能力。另外，本書也深入教導如何寫譜與讀譜，他認為將音樂寫在紙上就猶如美麗的藝術品，寫譜除了是在拆解音樂如何表現，也可藉由寫譜演繹他的音樂想法。

很多人應該會有這樣的問題：對音樂創作者、吉他手來說，樂理很重要嗎？答案可以說很重要也可以說不重要，這端看你如何使用這個工具。以我的經驗來說，樂理能力是遇到創作瓶頸時的良藥，而更實際的是，樂理是在跟世界各地的樂手合作時共通的語言。我的吉他老師曾經跟我說，樂理書在音樂生涯的每個階段都可以重讀，每次都會因為自己的程度與經驗而有不同的體悟。

想起我初學吉他時，十幾歲的我每天放學都是在學校吉他社彈吉他，去哪裡都帶著吉他，做什麼都有吉他相伴，想要吸收更多的樂理知識，對未知的領域有滿滿的求知慾，手上僅有的教材是來自幾位吉他老師給予，當時的資訊取得也沒有像今日如此快速便利。我會在下課後跑到西門町萬年大樓購買外文雜誌，例如來自日本的雜誌《YOUNG GUITAR》，請朋友陸續從國外購入的樂理書或樂譜也佔滿了我的書櫃。直到目前為止，幾乎都是自己翻譯研究試著領略，希望能更有效地讀懂並運用；雖然因此提昇了外語能力，但難免不確定自己是否理解正確。

後來旅行工作時經常走訪各地書店，對於他們擁有許多專業書籍的翻譯版本，感到很羨慕，讓我想起當時的自己。年輕的音樂學子們，如果都有機會能看明白大師精闢的樂理知識歷程，那是一件極為美好的事。抱持著這種想法，於是決定要來將Steve Vai這本很棒的樂理書中文化。

很感謝也很興奮，崇拜的宗師Steve Vai允諾了這個合作，讓我們的初衷得以實現，也感謝一葦文思總編慶祐哥與翻譯、編輯的努力，用文字的力量帶領我們渡過知識之河。

在這向內挖掘並且適合深度耕耘的時期，讓我們把此書帶進各位音樂人的生活，當成我們送給自己的禮物吧。

五月天怪獸

CONTENTS

致謝

首先，我要向音樂生涯中所遇到的每一位卓越的生命導師，致上最高的感謝：比爾・威斯考特（Bill Westcott）、喬・沙翠亞尼（Joe Satriani）、威・亨索（Wes Hensel）、喬・貝爾（Joe Bell）、麥克・曼西尼（Mike Metheny）、法蘭克・札帕（Frank Zappa）以及大衛・李・羅素（David Lee Roth）。

由衷感謝所有來參加范音樂學院（Vai Academy）的學員們，我從你們身上學到很多，這本書的內容原本也是為你們所寫的。

感謝編輯傑森・亨克（Jason Henke），傑・葛登（Jay Graydon）獨到的見解，以及特別感謝柯瑞・麥格米（Cory McCormick）找出所有的錯誤。

前言

簡單來說……

這本書是寫給認真想要成為專業吉他手的人的基礎樂理概論。

深入來說……

你認為需要了解樂理，才能成為一位好樂手嗎？這是我聽到想要成為專業吉他手最常提出的問題，這似乎也是大家最困擾和最擔心的問題。請先試想一下：無論對什麼事情有興趣，你是否會自然而然地想去研究和學習相關資訊，只因為你對這件事**感興趣**。如果有一天，你發現自己想要更了解音樂的語言，那就沒有任何人事物可以阻止你投入鑽研，進而把音樂的語言變成自己的音樂詞彙。

但如果你並个想學什麼樂理，你還是得在繁瑣的練習過程、熟記各種指法等等的細節中掙扎。我想告訴你一個好消息，那就是——對樂理有多了解，並不會讓你成為一位有影響力的樂手；真正的關鍵，在於你的創意、想像力，以及你對於好的靈感擁有多少熱情。最有效的方法，就是透過內在的耳朵，將自己和琴合而為一。就是這把琴，可以幫你把抽象的概念，轉化成具體的音樂。

其實還是有很多創作者對於音樂理論和學術方面完全不在意，但仍然非常傑出。（我把樂理和技巧等都歸於音樂的學術面。）

不過也有一些人，他們強烈地渴望想要精通音樂語言，可是如此的學習過程和方法，始終令他們感覺超過自身能力的負荷，因而望之卻步。有一些人，甚至因為自己對樂理缺乏概念，而覺得有些丟臉，默默認定可能是自己太笨了，所以學不會。不管你所相信的是什麼，那都會變成真實情況……直到你願意改變想法為止。

有人可能會語帶批評地跟你說，學太多樂理的話，會限制你自由自在、用心彈奏的能力。我建議你不要相信這種話。雖然這不是完全沒有可能，但是最重要的訣竅，是要找到正確的平衡點。

有些人會在開始認真學音樂這個語言時，發現它完全開啟、釋放了那深埋在他們內心的各種音樂靈感和創意；也發現樂理這些東西其實很合理，並沒有想像中那麼困難。對他們來說，反而因為多學習了一些，而變得更加渾然天成。他們開始迸發出源源不絕的創意，而假設沒有學習樂理的話，這些創意便無法被啟發。在這些人身上，也常看到有人更是對樂理的求知慾大開，想要學習更多。這些改變都是很好的。

真正重要的問題是：你想要什麼？What do you want？

每個人的求知慾和對事情理解的能力，都非常不同。有人屬於智慧型的思考者，有些人則偏向藝術型的思考者，我認為無論是哪一種都很好。你當然可以選擇努力發展、訓練那些比較弱、表現得還不夠自然的項目，不過以我的經驗，我認為還是要跟著自己的熱忱來發展。

「跟隨你心之所向。」（Follow your bliss.）——約瑟夫‧坎培爾（Joseph Campbell）

一個很有天分的人，在深入學習、吸收樂理知識之後，他可能會發現，他可以寫出理論上非常複雜艱深的音樂，但只是為了取悅自己。這樣的音樂聽起來……可能就像一個很艱深的練習而已。不過如果這就是他想要的，這麼做當然也可以。對於聆聽的人來說，音樂還是具有創意和藝術的成分，而且也滿足了作曲者自己，也算是雙贏。

從我有記憶以來，我一直都對寫下來的音符深深的著迷。對我來說，這些在紙上的音符，就是一種很美的藝術。感覺是一個很溫暖、很安全的地方（好，我知道這是一個很奇怪的比喻）。這是一種神祕的語言，而我心裡就是知道，它可以幫助我釋放內心想表達的音樂。能夠為一群人，從一張空白的五線譜紙開始，加上無限的創意來創作一首曲子，對我來說就像是表演魔術一樣。我一直都有一種強烈的渴望，想要完全了解，並且精通這門藝術。雖然我還沒有達成目標，仍在持續努力中——因為樂理的進化也是無邊無際的——我真的很陶醉在運用我已知的一切，並且不斷的學習。

除了九歲開始玩手風琴（就像每一個在紐約長島的義大利裔的乖孩子一樣），我認真學習樂理，是在七年級的時候。當時我是向聰明絕頂的老師比爾‧威斯考特學習，就是從這時起，奠定了我的音樂基礎，而且收穫豐富。不過，直到十二歲那年，當我開始向喬‧沙翠亞尼學習吉他的時候，我才了解到該如何把樂理運用在吉他上，釋放吉他的奧祕，而不是只利用吉他為其他樂器創作。喬也和我一樣上過比爾的樂理課，不過比我大概早了四年。喬非常聰明，對音樂的認知也高人一等，但是樂理對他來說，只不過是幫助他內心原本就已經充滿的音樂，加上一點火花而已。

當我高中畢業，進入柏克利音樂學院（Berklee College of Music）後，我有機會更深入地研究樂理，尤其是爵士樂的領域。當時威‧亨索和麥克‧曼西尼兩位老師的課程，對我非常有幫助。而法蘭克‧札帕的音樂之所以極度吸引我，是因為我從他身上看見，他做到了我一直想要達成的事，只不過使用的音符不同。法蘭克利用了各種方式來傳達他的理念，他達到的境界深不可測。他把每一個能運用到的部分都發揮得淋漓盡致，不管是他的作曲、吉他演奏的能力、科技方面的運用，甚至是他的幽默感等等。

理性認知 vs. 實驗後的了解

你將會從本書中看到我不斷地強調——要把你所學的一切，帶往更深的層次，而不只是用大腦理性的了解而已。我所說的「更深的層次」，是要有**實驗精神**，要不斷嘗試。理性的了解之後再背誦起來，和實際嘗試以後真正的學會一個概念，在根本上是完全兩回事。

我們可以用蜂蜜來打個比方。你可以在知識上認識蜂蜜是什麼，你可以是最了解蜂蜜成分的專家，或者是全世界這方面知識的權威。你可以發表各種文獻，說明蜂蜜的產地、分子結構、如何製造，還有各種不同種類等等，你甚至還可以用各種具體和抽象的方法，來形容它吃起來是什麼味道。但是除非另外一個人把它放進嘴裡品嘗，不然他永遠不會知道蜂蜜到底是什麼，因為蜂蜜的味道是需要試了才知道的，和知道多少關於蜂蜜的知識完全無關。

在學習和運用所有關於音樂的知識和技巧的過程中，理性學習絕對佔有一席之地。在任何一個領域中，總是要經歷一段時間，需要按部就班來磨練和學習。你需要很專心的花時間打好基礎，但是想有效地把你所學的

東西變成真正屬於自己的，就要進化到想都不用想，像是天生就會的一樣。不用多想，就是自然而然已經「知道」了。要達到這種境界，就是要把學習進展到下一個層次，進入實驗以後真正了解的階段。天啊，我希望你們看得懂我在說什麼……我真的很努力了！

另外一個訣竅，在於不管你在學什麼還是彈什麼，你要能非常仔細地聆聽。當你把自己所學的音符彈出來，某種程度上，它就變成了一個實體，好像觸摸得到一樣，而不再只是一個想法。當你非常投入、很仔細聆聽時，你不會想太多，而是融入當下，這就達到超越思考的境界了。

那到底要不要學樂理呢？如果這是你的問題，那我的答案會是——學不學都可以，但更重要的是你的興趣和渴望是什麼。雖然我這麼說，但我還是會建議你至少對樂理要有基本的了解。而且由於我在音樂領域上主要的身分是吉他手，所以我決定寫下這本書，希望能夠涵蓋基本的樂理，以及如何將樂理運用在吉他彈奏上。我相信這些學術類的知識並不是太難，但如果你想要多了解音樂這個語言的話，將會發揮一定程度的幫助，讓你在作曲、寫歌，和其他的樂手們溝通，還有鑽研自己的樂器等方面，都能更加輕鬆而且有效率。此外，也能啟發你表達更多不同的音樂靈感，而這可能是當你不懂樂理的時候，完全做不到的。

這本書並不是設計成一本吉他教材，而比較像一本關於基礎樂理的工具書。雖然有時候這兩者之間的界線有點模糊，但如果是課程類教材的話，就需要更專注在講解技巧上。

在本書中，我提供了適合吉他手們運用的基礎概念，但也包含進階概念，讓更有興趣的人可以進一步嘗試。我建議大家能花點時間，把這本書從頭到尾讀兩次，看看有沒有哪些部分會特別跳出來，讓你有恍然大悟的感覺。但是如果想從本書真正學會什麼的話，我建議一次挑一個主題來練習，直到完全精通為止，然後再進入下一個主題；即使一個主題可能會花上一個星期、甚至更久的時間來練習，也應該堅持這麼做。本書的安排是從基礎到進階循序漸近，所以當你學習完一個單元，再進入下一個單元時，應該很容易就能了解，不會有看不懂的問題。

如果你突然發現自己對樂理真的很感興趣，還有其他很多的機會可以讓你更深入地學習。尤其現在有網路，所有想了解的知識都存在於你的指間——只消敲敲鍵盤就能查到。

我們的重點是要找出最沒有障礙和阻力的方法，也就是說，真實地面對自己。不管別人告訴你應該要怎麼做，你要找到對自己來說最自然、最本能的方式才行。

如果你對於學習基礎樂理和音樂的學術知識沒有興趣，那現在就可以把這本書丟了。如果你真的希望能學一點樂理，就請繼續讀吧！

最後，我要告訴你一件很重要的事，不管你現在對樂理的認知和你的演奏能力處於什麼程度，都沒有關係，都很好。不管你想要朝什麼方向進步，也都沒有關係，也都很好。

Everything is just fine！事實上，不只是好而已，是非常好！因為你會彈吉他啊！

Enjoy!
史提夫・范（Steve Vai）
2017年12月10日 3：04 pm
浦那，印度

琴頸上的音符
—學術練習—

　　為了使你彈吉他的有生之年可以輕鬆一點，請把琴頸上所有的音符都記起來！那些可能用不太到的也要記得。花一點時間把它們全部完整的背下來吧！

　　網路上有很多很好用的APP和圖表可以幫助你達到這個目標。只要搜尋一下「吉他指板音符」（guitar fretboard notes）之類的關鍵字就可以了。

　　以下有幾個你必須知道的基本要點：

- 西洋音樂總共有十二個不同的音程，也就是以十二平均律為基礎。這些音組成了**半音音階**，並且由低到高，或由高到低不斷的重複。

- 在半音音階裡，這十二個音彼此的距離是**半個音程**，半個音程也就是所謂的**半音**（semitone）。在吉他上來看，半個音程就是一個琴格的距離，不管是往上還是往下。**全音**就是兩個琴格的距離。

- 所謂的自然音階就是指C、D、E、F、G、A、B。

臨時記號（升降記號）

　　臨時記號（或升降記號）就是用來標註一個音應該要彈自然音，或者需要升高或降低到某個音。

♯ 是**升記號**，表示把一個音升高半個音程（例如C♯）。

♭ 是**降記號**，表示把一個音降低半個音程（例如B♭）。

♮ 是**還原記號**，表示一個音要彈自然音。還原記號能夠抵銷這一個音在同一個小節裡，曾經出現時已標註過的升或降，也表示之後這個音再出現時要彈自然音。然而，如果這一個音在同小節裡是在不同的八度出現，則不受影響。

𝄪 是**重升記號**，表示把一個音升高一個全音程（兩個琴格）。

♭♭ 是**重升降記號**，表示把一個音降低一個全音程（兩個琴格）。

同音異名音

同音異名的音（enharmonic tone），指的是一個音擁有多個名字，但是其實音高相同，例如升C（C♯）和降D（D♭）。

F𝄪、G♮、A♭♭都是表達相同的音高，所以它們是同音異名的音。

以下是吉他琴頸圖，以顏色來區別，所有同音異名的音都以紅色橢圓圈表示。你馬上就可以看出B♯和C♮是同一個音，E♯和F♮是同一個音，但這幾個音並沒有以同音異名音來表示。第十二琴格以雙點標示，代表一個八度，於此之後音符開始重複。請記得要把十二格之後的音也背下來。

吉他琴頸圖

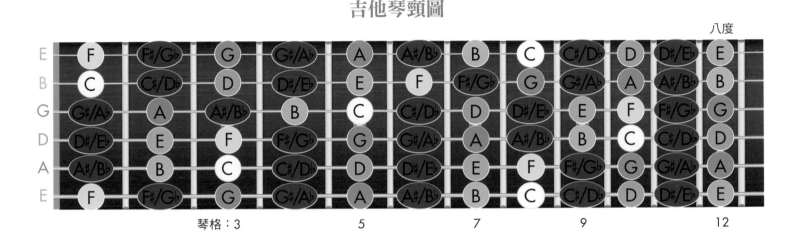

琴頸上的音符
─實驗練習─

仔細聆聽

把所有的音符都背起來是個不錯的方法，這樣一來，你就能立刻認出這些音，以及它們在指板上的位置，而不用停下來想。但其實有比死背位置更強而有力的方法，來幫你找到這些音之間的關係，這個方法就是跳脫它們的音名。請你仔細聽，每一個音某種程度上來說都有它不同的顏色、深度、人格特質、情緒表達，甚至它的故事。有時候這些不同點很微小，大部分的人也不會特別注意到其間的區別，但可能在潛意識裡仍舊可以感受到它們的不同。每個人對每個音的感受都不同，它們對你來說代表什麼？

花點時間把你全部的注意力放在一個音上，仔細地聆聽，越深入越好，來分辨它所給你的感覺是什麼？把你整個人融入這個音符，進入它的特質、情緒和顏色。看看每一個音符的顏色和層次是多麼不同。這樣一來，你就已經開始發展你和每一個音符之間獨特的關係。

等到你要深入自己的靈感，找出可以表達自我想法的旋律與和弦時，這會帶來非常大的幫助。你大概從來沒有學過要這麼做。然而當你開始這麼做，就能把音符從「認知的階段」推展到「實驗的階段」；也就是從只是熟背指板上每個音的位置，或加上你擁有的其他相關知識，進入到一個更深入、更親密，讓音符的靈魂、頻率和你一起發聲的境界。

這就像是某種形式的冥想，當你越常專注於尋找你和各個音符的共鳴上，你和每一個音的關係，就會越來越緊密。你知道嗎？音符很喜愛你花時間在它們身上，它們會開始對你歌唱！

當你仔細聆聽和熟記每一個音符的特質時，請嘗試使用你的大腦，也就是當你在記憶某個東西時會運用到的那個部分。就像是有人告訴你他的電話號碼，而你想要把號碼背起來時一樣。記憶音符，就像是用腦海裡的耳朵，拍下一張聽得見的照片。

不過，請確定你一定要能立即反應，知道每一個琴格上的音是什麼。以下提供一個非常好的練習，可以幫助你記住指板上各個音的位置。唸出以下的句子並錄起來，然後再放出來聽，同時在琴頸上彈出你所唸的音。請進行兩次，一次彈十二格以下的音，一次彈十二格以上的音。當你差不多都會了之後，再錄一次，但是只給你自己大約半秒鐘或是更短的時間來找到這個音。

每一次要找E絃上的音的時候，請記住兩條E絃，並且要將兩個八度裡的同一個音都找出來。

找音練習

E絃E音	A絃F#音	D絃C音	G絃Fb音	G絃G音
G絃Bb音	E絃F#音	D絃Eb音	A絃A音	B絃E音
E絃E#音	D絃Db音	A絃G#音	B絃Cb音	B絃Bb音
A絃G音	E絃Fb音	D絃B音	G絃Db音	B絃F#音
E絃F音	D絃Fb音	A絃Gb音	G絃B#音	B絃A#音
A絃Bb音	D絃D#音	G絃E音	B絃Gb音	E絃Bb音
E絃Gb音	A絃Fb音	B絃G音	D絃Cb音	G絃C音
B絃Gb音	A絃E#音	E絃Eb音	D絃F#音	G絃E#音
B絃Eb音	E絃G音	A絃C#音	G絃G#音	E絃G#音
G絃Gb音	E絃Ab音	A絃B音	D絃E音	B絃C#音
A絃Db音	E絃A音	G絃F#音	B絃Fb音	D絃F音
E絃A#音	B絃E#音	D絃Gb音	A絃F音	G絃Eb音
E絃B音	D絃G音	A絃Cb音	G絃A音	B絃D#音
B絃B音	E絃B#音	A絃A#音	D絃G#音	G絃D#音
B絃D音	A絃E音	E絃Db音	D絃A#音	G絃Cb音
A絃Ab音	D絃C#音	B絃A音	D絃B#音	G絃D音
E絃Cb音	B絃F音	A絃D音	D絃Bb音	G絃C#音
E絃C音	A絃C音	D絃A音	G絃A#音	B絃Ab音
A絃D#音	D絃D音	G絃B音	B絃C音	E絃D音
D絃A#音	E絃C#音	B絃B#音	A絃B#音	G絃Ab音
E絃D#音	D絃E#音	G絃F音	A絃Eb音	B絃Db音

音符
―進階練習―

微分音

微分音（microtone）就是介於半音之間的音（比半音還要小），也被稱作微分音程。一般來說，在每個半音之間有一百個微分音程，因此在半音音程裡，總共有一百個小音程。但是在吉他上，你必須要用推絃的方法才能彈出這些音，因為它們存在於琴格和琴格之間（半音和半音之間）。

在這裡我們只需要探討四分一音（quarter tone），也就是在半音正中間的音程。四分音就是比原來的半音高或低五十個微分音。你會發現在微分音樂裡，有很多不同種記號都用來表示同一個音。以下是幾個常見的記號，也是我個人經常使用的記號。

\ddagger = 高四分之一音

$\sharp\!\!\!\sharp$ = 高四分之三音

\flat = 降四分之一音

$\flat\!\!\flat$ = 降四分之三音

如果你想了解微分音樂，可能會找到一些因不同文化，或是不同作曲家的習慣，而有所不同的微分音相關記號。

升降記號與臨時記號列表

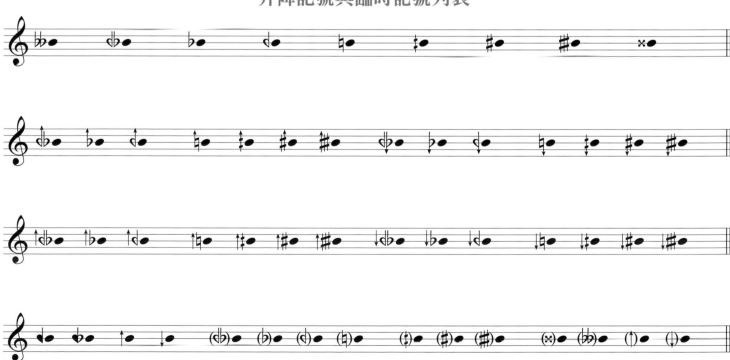

高階音符辨識訓練

　　對於學音樂的人來說，沒有比訓練聽力更重要的事了。這就是能把你對於音樂的想法、創意和你的手指頭連結起來最重要的基礎。如果天生就擁有很好的聽力（音感），這真是老天賜給你的禮物，不過你也可以透過不同的練習，來加以訓練、發展聽力。長時間多聽、多想、多彈、多創作，聽力自然而然就會變得更好。

　　市面上有為數極多的練習和方法，可以幫助你訓練聽力。我強烈建議你，盡可能地多加嘗試會越好。舉例來說：

1. 唱出你所彈的曲子。

2. 為你彈的音唱合聲（各種不同音程都試試）。

3. 聽你最喜歡的歌，試著找出樂手到底在彈些什麼。

4. 能用耳朵記住不同的音程。

5. 練習視唱。

6. 採譜（抓歌），各種類型音樂都要做。

　　這裡有個你馬上就能嘗試的方法：利用P.12的「找音練習」（把音名錄起來，然後要很快找到那些音在哪個位置），不過這一次你要先彈，停幾秒的時間，然後唱出那個音。在聽自己的錄音時，試試看能不能光聽音的特質，就說得出它是哪一個音。不需要說出這個音在哪一條絃上，只要仔細聽，試著辨識出這個音。你可能會意外的發現，你也擁有絕對音感！

音階
─學術練習─

解釋音階的方法有很多，不過在這裡我要說明自己年輕時，學習吉他的方法。

對我來說，有四個主要的音階，其中最重要的是藍調音階，我在後文提到調性時會再加以解釋。

1. 大調音階（major scale）

2. 小調音階（minor scale）

3. 五聲音階（pentatonic scale）

4. 藍調音階（blues scale）

這是第二把位上的G大調音階，調式名稱為**伊奧尼亞調式**（Ionian）。

G大調音階（琴頸圖）

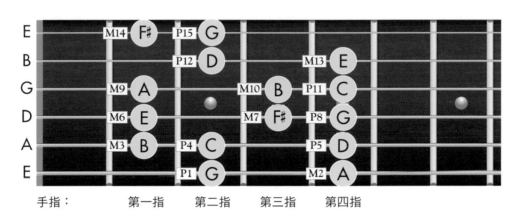

以下還有一些關於音階的資訊……

音程

- 每個音階裡，按照順序所出現的音，可以視為它的**音階級數**（音級，scale degree）。

- 大調音階總共有七個音，也就是七個音級。

- **音程**（interval）代表的是每兩個音之間的距離（琴格數）。

　　以下是各種音程，完全一度（一級，unison）、二度（級）、三度（級）、四度（級）、五度（級）、六度（級）、七度（級），和八度（級）。到第八個音就是一個**八度**（octave），雖然超過八度以後每個音開始重複，但是音程級數會增加，以表示和**主音**（root，最開始的第一個音，或是和弦的根音）之間的距離。例如：九度、十度、十一度、十二度、十三度、十四度和十五度（比主音高兩個八度，或寫成**15ma**）。超過八度的音程叫做**複合音程**（compound interval）。

複合音程

- 當二級音高一個八度，就改稱為九級音（九度）
- 當三級音高一個八度，就改稱為十級音（十度）
- 當四級音高一個八度，就改稱為十一級音（十一度）
- 當五級音高一個八度，就改稱為十二級音（十二度）
- 當六級音高一個八度，就改稱為十三級音（十三度）
- 當七級音高一個八度，就改稱為十四級音（十四度）
- 當八級音高一個八度，就改稱為十五級音（十五度）

我們也可以用以下方式，來區別各個音程的不同：

- 完全音程（P）
- 大音程（M）
- 小音程（m）
- 增音程（A）
- 減音程（d）

由於音和音之間的共鳴不同，每一種音程，都擁有自己獨特的音色、特質和顏色。某些音程被稱作**完全音程**（perfect interval），是因為這兩個音共鳴的方式——它們共鳴所產生的音頻是整數。你如果非常仔細地聽，就能聽得出它們的共振很完整。以下就是主要的音程，以及它們的不同特色。

- 以下為**完全音程**：

 P1、P4、P5、P8

- 以下為**大音程**（major interval）：

 M2、M3、M6、M7

- 把大音程的高音降一個半音，就會變成小音程。**小音程**（minor interval）有：

 m2、m3、m6、m7

- 如果把小音程或完全音程的高音降一個半音，就會變成減音程。**減音程**（diminished interval）有：

 d2、d3、d4、d5、d6、d7

- 如果把大音程或完全音程的高音升高一個半音，就會變成增音程。**增音程**（augmented interval）有：

 A2、A3、A4、A5、A6、A7

增一度、減一度，或增八度以及減八度，理論上來說是存在的，就像增七度一樣。雖然理論上成立，但是一般來說不會這樣表達，因為音階上的第一音和第八音（高八度的第一音），是分辨其他音程或級數的基準。

- 也可以在一個音或是一個和弦旁邊，放一個小圓圈來表示減音程，例如：C°。
- 也可以在一個音或是一個和弦旁邊，放一個小的加號來表示增音程，例如：C+。

以下是各音程在全部十二個音的半音音階上的關係表。也就是說，每個音之間的距離都是半音。理論上可成立的增七度和增一度，也都包含在其中。

音程關係表

音名	C	C#/Db	D	D#/Eb	E	F	F#/Gb	G	G#/Ab	A	A#/Bb	B
半音音階級數，增加幾個半音		1	2	3	4	5	6	7	8	9	10	11
大音程和完全音程	P1		M2		M3	P4		P5		M6		M7
小音程		m2		m3					m6		m7	
減音程	d2		d3		d4		d5	d6		d7		
增音程	A7	A1		A2		A3	A4		A5		A6	

之前我們使用的G大調圖表，只能代表特定一種G大調的彈法。

如果你對於各種音階練習很有興趣，這裡有幾個小訣竅，能讓你在琴頸上將大調音階有效地加以視覺化。我建議你邊彈邊唱，唱出你所彈奏的每一個音。

1. 練習前面的音階，上行和下行都要練，而且從第六絃的低音E絃開始，每一個琴格都加以練習。

2. 在琴頸上各個不同的把位上練習大調音階。上行和下行都要練習，但是要改變指法，從第一指開始彈。

3. 從指板上最低的音開始練大調音階，一直練到最高音。上行和下行音階也一樣都要練習。

4. 創造自己的音階練習。

音階
—實驗練習—

仔細聆聽

　　現在你已經了解大調音階的學術理論，是時候該培養你和它的感情了。我們將會循序漸進地認識其他類型的音階。了解音階的理論背景雖然蠻重要的，不過更重要的是認識這個音階的音色特質，這也是我們要發揮實驗精神的地方。就像其他東西一樣，這需要透過冥想式的方法來仔細聆聽和思考，並體會各個音階所營造的特殊氣氛。先仔細聽一個大調音階，只使用其中的音來玩一玩，彈個solo，感受一下你所選用的音，在大調音階中的音色特質。找出在這個大調音階以及其他每一個音階當中，哪一些音對你來說最有感覺。

　　下面是G大調裡幾個簡單的和弦進行，你可以先錄起來，當作背景音樂來彈即興solo。請記得，在大調裡面可以有無數個和弦進行，這裡只是舉出幾個簡單的例子。

G大調和弦進行

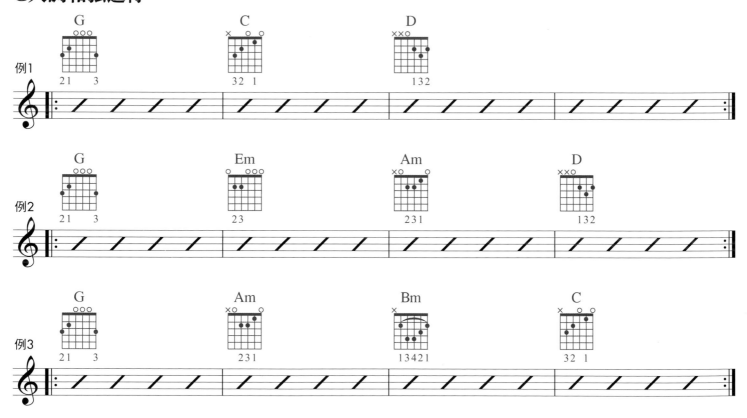

　　寫下這個大調和弦進行所帶給你的一些感受，很多人會形容是輕鬆愉快、開心、光明、令人雀躍、很陽光等等。

　　熟記每個音階所帶給你的感受和它的色調，比了解它的理論背景還要重要，不過這兩者的關係也是十分密切。

高階音程
—實驗練習—

截至目前為止，我們已經解釋完所有關於音階級數和音程相關的內容。當然，更重要的是，要能只靠聽力就分辨出是什麼音程，以及認識它們的各種特質。如果你真的可以光靠聽就知道是什麼音程，你會發現自己在即興、寫歌，以及和其他樂手的溝通上，都比別人強很多。

市面上有很多很不錯的APP，可以幫助你進行聽力訓練，熟悉各個音程的音色。至2018年初為止，有下列幾個：

- My Ear Trainer
- Perfect Ear Trainer
- Complete Ear Trainer
- Functional Ear Trainer
- Chord Trainer Free

- Interval Ear Training
- Relative Pitch Free Interval Ear Training
- Ear Trainer Lite
- Complete Ear Trainer

下面的幾個練習，則可以幫助你建立發展和音程的關係：

1. 花點時間，坐下來，彈一彈以下各個音程。一面彈一面仔細聆聽每個音程的特質。你覺得它聽起來像什麼？帶給你什麼樣的感覺？請依照以下的順序試試看，記得一定要在每個音程都花上足夠的時間：

- 八度
- 完全五度
- 完全四度
- 大三度
- 大七度

- 大六度
- 小七度
- 小三度
 （增二度）
- 大二度

- 增四度
 （減五度）
- 小六度
 （增五度）
- 小二度

2. 把這個練習延伸到複合音程，像是九度、十一度、十三度等。

3. 錄下大約十分鐘的長度，在指板上隨機挑選位置，彈奏出每一個音程。請記得，錄音時要彈到吉他的最高和最低音域。放出來仔細聽時，請想像一下每一個音程的特質。

4. 錄下約一小時的長度，隨興彈出各個音程，請記得從小二度到十五度（跨兩個八度）的音程都要彈到。彈下去，然後讓餘音持續響三到四秒鐘，在每組音程之間也要留一點空間（時間），然後唸出這是什麼音程。當你放出來聽的時候，試試看在每一組音的空檔說出這個音程。如果你在這個空檔都能說出是什麼音，那麼恭喜你，你有絕對音感。

更多音階
─學術練習─

小調音階

我們已經學會了大調音階，現在要來學習**小調音階**。小調音階，或者以調式名來稱呼**愛奧尼安音階**（Aeolian），就是把大調音階的第三音、第六音和第七音，各降半個音。或者用更清楚的方法來表示：小調音階就是大調音階換成m3、m6和m7（或者說♭3rd、♭6th和♭7th），音階級數表示方法如下：

1、P2、m3、P4、P5、m6、m7、8

或者

1、2、♭3、4、5、♭6、♭7、8

第一把位G小調音階如下：

G小調音階

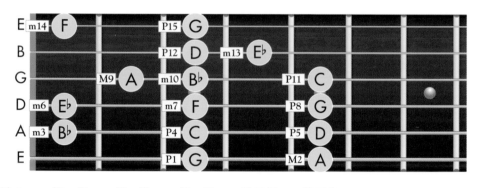

指法：　　　第一指　　第一指　　第二指　　第三指　　第四指

請把之前在講解大調音階時所列出的各種練習，都一併運用在小調音階上。

這裡有幾個簡單的小調和弦進行，讓你可以錄下來玩一玩，練一下solo。

G小調和弦進行

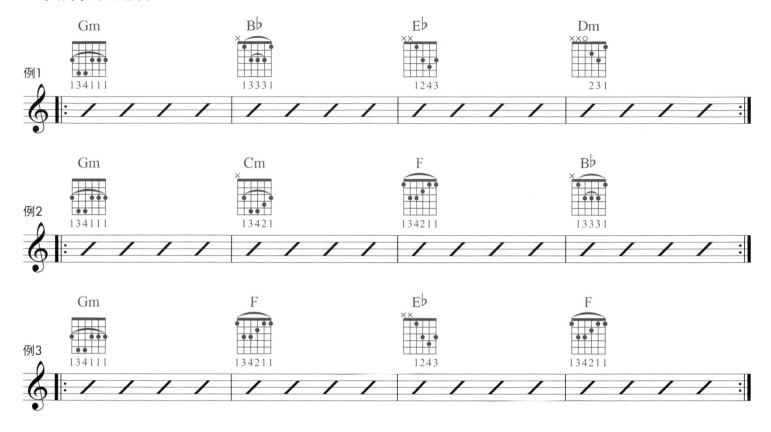

五聲音階

　　五聲音階（pentationic scale）就是指一個八度上（也能有更多個）只包含五個音的音階，因此稱為五聲音階（penta的意思是五，tonic是tone，也就是音）。當然也可以自己創造或彈出各種其他五個音的音階，但在這裡我們只研究**大調五聲音階**。最標準的大調五聲音階組成，包含下面幾個音：

<div align="center">

1、2、3、5、6

或者

1、M2、M3、P5、M6

</div>

下圖是G大調的大調五聲音階。在圖表上，第二個八度上顯示的音階級數和第一個八度上的一樣，並沒有使用複合音程來表示。所以即使D絃上的A音可以被當成大九度（M9）來處理（依照它和低E絃第三格的根音之間的關係來看），我在這裡還是用大二度（M2）來表示。不過自己要能做出「第二音其實就是第九音，第五音其實就是十二音」這樣的聯想，是非常重要的。當談到和弦組成時，複合音程最派得上用場（稍後會說明）。

G大調五聲音階

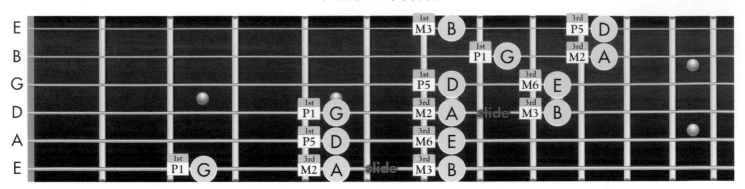

slide：滑絃（滑音）

指法：請看琴頸上藍色框裡的數字

1st＝第一指　2nd＝第二指　3rd＝第三指

雖然這個音階可以被當作G大調音階，不過它並不包含會讓音色聽起來比較「緊繃」的幾個延伸音（tension）。因此，這個音階一般被認為，聽起來會比大調音階再「鄉村」或「搖滾」一點。

請把這個音階的音色和效果記在腦海中，就像練習前面那些音階一樣。前一段給大家的大調和弦進行也適用於此。這個五聲音階也可增進你對於G大調中，指板上各個音分布位置的熟悉度有所幫助。試試看用G大調的音跑幾個solo，也可以加入推絃、揉絃、顫音和不同大小聲變化等技法，一起玩一下。

藍調音階

藍調音階是孕育搖滾樂和藍調音樂的溫床。它比較像是隨時可以客製化改變、並沒有制式規定的音階（至少我並不知道針對藍調音階有什麼嚴格的規定）。我自己所學的第一個藍調音階，是我剛開始彈吉他的前幾個禮拜裡學到的，而這個音階也成為我到今天為止，彈奏各種不同和弦進行時的基礎。以下便為大家說明。

這個音階是讓我的手指能熟練指板的基礎，但是它的主導性遠遠低於我的耳朵。也就是說，我是讓耳朵來帶領自己即興彈奏，而不是由我對音階的知識來主導；但這兩者可以相輔相成。

大部分的藍調音階是以五聲音階為基礎，不過這個藍調音階在高音的地方，包含了一些會讓音色有點「緊繃」的延伸音，以下用粉紅色來表示。這個藍調音階也可以被視為是**多利安調式音階**（Dorian mode）的一種變形。有時候我也會把它稱作「多利安藍調」（Dorian blues）。多利安調式音階，是大調音階上的第二個調式音階，我們後面再解釋。

　　還有一點需要留意的，就是當我們在看從P1到P15這種跨過兩個八度的音階時，在某些特定的音階級數（或音程），很少會用複合音程的方式來解釋，例如：第三音3rd不會用第十音10th來表示；第五音5th不會寫成12th；第七音7th也不會寫成14th。因此在以下的音階圖裡，還有未來在講解指板時，都會以較小的數字來表達它們的音階級數；而只有在講解和弦組成的時候，才會用較大的數字來表示。

　　從根音開始，在音階上的各音如下：

　　P1、M2、M3、P4、P5、M6、M7、P8、M9、M10、P11、P12、M13、M14、P15

　　常用的表示方法如下：

　　P1、M2、M3、P4、P5、M6、M7、P8、M9、M3、P11、P5、M13、M7、P1

G藍調音階

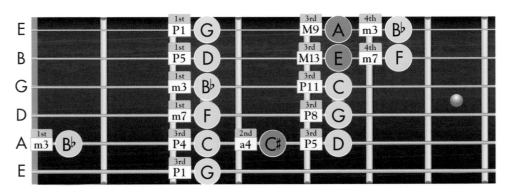

指法：請看琴頸上藍色框裡的數字

1st＝第一指　　2nd＝第二指　　3rd＝第三指

　　你大概已經注意到，在高E絃的A音是以M9表示。雖然這個音對低E絃的根音G來說，可以被當作M17，但是這種表示方法只有在理論上才會這麼用。將它當作是大二度（M2）或是大九度（M9）才是常用的方法。

　　請同樣用學術性和實驗性的方法，來練習並熟悉這個音階。

　　如果你曾仔細看過任何一位搖滾吉他手彈琴，你會發現他們經常運用G藍調音階來做變化。當我學會這個音階，我感覺如釋重負，它讓我有機會重新建立我和指板之間的關係，可以更自由地彈奏。

音階練習

　　我從來沒有練習過藍調音階，只是以它為基礎不斷地彈奏。在我還在上課學吉他時，曾經有一段時間，每天都會練習每一個調性中的每一個調式音階，以及每一個音階；從上行到下行，也會用不同的速度來練習等等。這是很制式、學術性的練習，也是增強自己技巧的方法。因為我會很注意每個音階的特色，所以其中也包含一點實驗性質的練習，但是基本上來說，這就是一種機械式的練習。

　　現在我並不建議大家做這種機械式的練習，這種方法太落伍了！我認為比較好的練習方法，是了解音階的理論背景（以及之後我們會講解到的調式音階樂理），你不需要做很制式、機械式的練習，只要一直彈、亂彈、玩solo、玩「音樂」，也不用刻意去思考音階。和其他的樂手交流時（不管你覺得自己或對方的程度夠不夠好，這都不那麼重要），嘗試用音樂來表達你的情緒，不斷地創作、發展自己的風格，長遠來看，這會比不斷的練習音階來得更有幫助。

試試看不論彈什麼，就算只是一個簡單的音階，都要讓它聽起來很有音樂性，是好聽的音樂。當你努力試著想要用音樂來表達時，你專注的程度，將會遠遠超過只是彈一些不斷重複、機械化的手指運動練習。

要達到這種彈什麼都好聽的境界，必須要先在自己的腦海裡聽到、想像這一段音樂。然後你的手指才能依據內心的感受，將這些音符塑造成你想要的模樣。

探索琴頸

當你在琴頸上摸索，練習任何一個調的時候，最終的目的，是發展出屬於你自己，對於琴頸的全面性了解。最好的練習方法，是嘗試使用在這個調裡聽起來好聽、但不一定屬於任何一個音階的音。這麼做可以強迫自己一定要用耳朵仔細聆聽。

另外還有一個很好的輔助方法，就是找出有相互關係、適合一起使用的音階，這對當時只有十三歲的我有很大的啟發。舉例來說，在G調彈藍調solo的時候，你可以用前面提到的五聲音階，但是從比根音高一個小三度（三個琴格）開始彈，也就是從B♭開始，所有的音聽起來都會很協調。這會幫助、強化你對G調的了解。

這兩個音階之所以可以這樣交叉使用，是因為B♭大調是G小調的**關係大調**（relative major），或者換句話說，G小調是B♭大調的**關係小調**（relative minor，之後會更深入討論關係大小調）。

以下是G藍調音階以及B♭大調五聲音階，在兩個不同八度的圖示。上面所有的音你都可以自由的運用。我在十三歲時的大發現就是——G藍調與B♭大調五聲音階，還有中間其他不屬於這兩個音階的音，竟然都可以一起用！

請試著用不屬於G調藍調音階和B♭大調五聲音階的音，將這兩個音階連結起來。在下面的圖表中，我已經在幾個把位上標示出這些延伸音，但是並沒有標明音階級數。

G藍調音階和B♭大調五聲音階

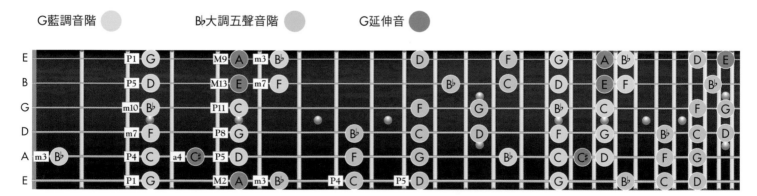

G藍調音階的全頸認知

下面的琴頸圖標示出了G藍調音階，或說是G多利安藍調（G Dorian blues）包含的所有音。每一個屬於G多利安藍調的音，都以黃色圓圈標示。所有關係大調—Bb大調五聲音階的音，則以綠色圓圈標示。G多利安藍調和Bb大調五聲音階指法以外，可以使用的音，都以紅色圓圈標示。你會看到有一些明明是相同的音，卻用不同的顏色來標示，例如：E絃上第一格的F音是紅色，B絃上第六格的F音，卻以黃色標示；另外在A絃上第八格的F音，又以綠色標示。會出現這種情況，是因為有一些F音落在藍調音階之外，有些又落在五聲音階上，還有一些不是落在這兩個音階一般使用的指法上。

C#音（或者說是增四音或增十一音）只有在特定把位上才標示出來，不過你可以把它視為在整個琴頸上都能使用。但是基本上，它只是一個很有味道的經過音。

延伸版G藍調音階和Bb大調五聲音階

試試看用G調藍調式的和弦進行來彈solo、玩一玩，找出那些你覺得悅耳、但並不屬於一般音階指法的音來彈。剛開始時，你可能會依賴耳朵找出自己熟悉的彈法，但是漸漸地，這些舊有的習慣模式就會退居一步，而讓內在的音樂性來主導你的演奏。也就是說，在彈的時候你並不會一直思考、一直依靠熟悉的模式和指法，而是跟隨你的想法和靈感。

想辦法讓所有的音都能配合運用

好吧！學這些音階就好像在學什麼數學參數一樣。你可以在這樣的模式下來彈奏，但是說穿了，它們只是一張實用的地圖。請試著彈奏一些不屬於同一個調的音，然後感受一下。有時候這些音被稱為**經過音**（passing note）。你可以用經過音來連接不同的音樂元素，也可以試試看用半音階來連接。

要讓這些不在音階內的音聽起來很和諧，訣竅是在樂句最後所要到達的目標音。你可以利用一些奇奇怪怪的音彈出一個句子或一段旋律，只要最後結束在對的音上，就會讓這些音符聽起來很獨特，很有味道。

試試看用這些好像不對的音彈幾個句子，但是要把樂句**結束**在一個強而有力的目標音上，例如這一個調的**主音**（或根音，一個調上面的第一個音）或者是第五音和第四音等等。我記得爵士大師邁爾士‧戴維斯（Miles Davis）曾經說過：「你必須遠離那些很花俏的音。」（You have to stay away from the butter notes.）＊。

我們的目標是要與一個音共存，完全融入音符裡，也就是說，你對一個音是全神貫注、心無旁騖的。在你的身上絕對潛伏著各種創意、張力、美麗，甚至是詭異、暗黑、出乎意料令人著迷的各種旋律，等著被你彈奏出來。這些音符需要由你發聲，不過，要是你從來沒有打開這扇門，你將永遠無法碰觸到它們；而開啟這扇門的唯一途徑，就是與它們共存，保持穩定但放鬆的情緒，釋放你的感受，讓這些旋律流洩而出。你需要相信自己的靈感。我的天啊，我知道有些人一定會覺得這聽起來太玄了，但我已經盡了全力來解釋！

＊譯注：邁爾士‧戴維斯曾經在舞台上表演時告訴他的鋼琴手賀比‧漢考克（Herbei Hancock）：「你必須遠離那些低音（bottom notes）。」但因為舞台上的聲音太大，賀比便把bottom notes聽成了butter notes（花俏的音），也因此這句話經常以誤解的版本持續流傳。

調號與五度圈的關係

在樂理上來說，**五度圈**（circle of 5th）就是一組音，或說一組調，以一個圓圈的方式來呈現，而每一個音，都比前面的音高了七個半音，或者說高一個五度。音樂家與作曲家都習慣用五度圈來說明這些音之間的關係。五度圈對於旋律與合聲的創作、組成和弦，還有在一首曲子裡進行轉調都很有幫助。

「Diatonic」這個詞，簡單來說，就是「屬於這個音階」*的意思。舉例來說，C#就不是C大調的自然音，但B就是。

調號是用來表示這首曲子、作品是在什麼調裡。每一個調都有屬於它們自己需要用到的升記號或降記號。五度圈的第一個調是C大調。C大調沒有任何的升記號或降記號。在鋼琴上，從C開始彈所有的白鍵就是C大調。

如果你在五度圈上以順時針方向往下看，下一個調會比前一個調高一個完全五度。也就是說，在C大調上，高完全五度的第五音是G。比G高一個五度的是D，以此類推。每往右邊到下一個調號，就會增加一個升記號，一直加到同音異名的調號上，就開始變成降記號。舉例來說，B大調有五個升記號，但是它也可以叫做C♭大調，而C♭大調有七個降記號。

如下表所示的升記號，每加一個都是加五度：

升記號調號		
調號	升記號數量	升高的音
C	0	
G	1	F#
D	2	F#、C#
A	3	F#、C#、G#
E	4	F#、C#、G#、D#
B	5	F#、C#、G#、D#、A#
F#	6	F#、C#、G#、D#、A#、E#
C#	7	F#、C#、G#、D#、A#、E#、B#

換一個方向，如果你從左邊往下看，是差四度，而每增加一個降記號也是差四度。

降記號調號		
調號	降記號數量	降低的音
F	1	B♭
B♭	2	B♭、E♭
E♭	3	B♭、E♭、A♭
A♭	4	B♭、E♭、A♭、D♭
D♭	5	B♭、E♭、A♭、D♭、G♭
G♭	6	B♭、E♭、A♭、D♭、G♭、C♭
C♭	7	B♭、E♭、A♭、D♭、G♭、C♭、F♭

* 譯注：Diatonic在中文經常翻譯成「自然」，diatonic scale通常譯為「自然音階」，但diatonic chords會譯成「順階和弦」；也就是說，這些和弦屬於這個音階，對這個音階而言是很自然的。

關係大調與關係小調

前面我們在討論大調音階的時候，有稍微提了一下關係小調（relative minor key）。關係大調和關係小調，就是兩個調有相同的調號、相同的音，不過有不同的主音和調性。關係小調的主音，就是它關係大調的主音往上升一個大六度的音；而關係大調的主音，也就是從關係小調主音往上升一個小三度的音。舉例來說，E小調是G大調的關係小調，G大調也就是E小調的關係大調。兩個調有一樣的音，但卻是完全不同的主音。在五度圈裡標示得非常清楚。

五度圈顯示出可清楚辨別的圖像，讓你得以一目瞭然，包括：

- 這是升記號調還是降記號調？

- 升哪一些音或是降哪一些音？

- 哪些是關係大調、關係小調？

在下面這個五度圈上，外圈的是大調，內圈則是它們的關係小調，裡面也有譜例，標示出五線譜中升記號和降記號的排列方法。

五度圈

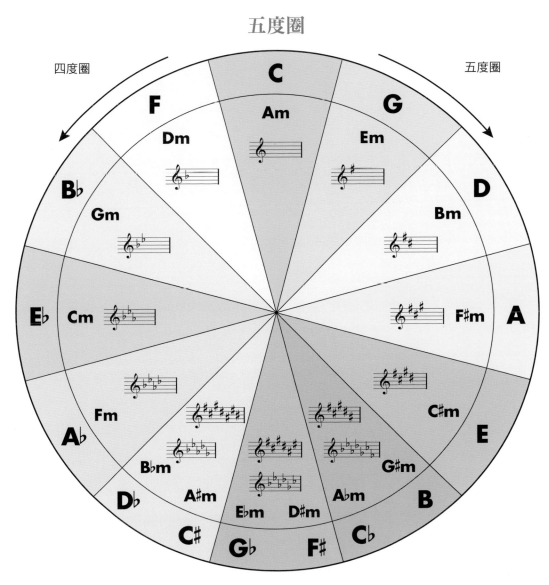

如果你持續不斷使用五度圈，慢慢會發現它有更多的隱藏功能。我建議你將五度圈背到滾瓜爛熟，直到完全不用看也不用數的程度，如此一來將會對各方面都很有幫助。

五線譜上的音符
―學術練習―

你或許對學看譜、寫譜這件事很感興趣，也可能一點都不在意、不想學習。無論如何，對五線譜能有多一些基本認識總是件好事。一開始，練習看譜的確會讓人感到有些壓力，但是只要花一點時間，你就會發現其實沒那麼困難，而且很實用。

譜表

在現代音樂裡，譜表基本上就是五條平行線，加上中間的四個間隔，每一個位置都代表一個不同的音高。下圖是標準的五線譜。

高音譜

沒有譜號（clef）的五線譜，並不具任何意義。**譜號**就是在五線譜最左邊、第一個出現的符號，用這個符號來表示這段五線譜上有哪些音。最常見的譜號就是**高音譜號**（treble clef）或稱 **G 譜號**（G-clef，因為它中間圈起來的地方正是G這個音。）

每一次我看到高音譜號時，都會感到莫名的興奮。我不知道為何如此，但就是覺得它代表了一個古老、讓人感到內心平靜與安慰的符號。好吧，這麼說可能又太玄了……

下圖的高音譜中所標示的音是C。它位於五線譜下多加的線。**多加一線**（ledger line），指的是畫在五線譜之上或之下的短線，用來標示超出譜表的音。下面寫出來的這個C音，也就是所謂的**中央C**（middle C），它位於鋼琴鍵的中央，一般也稱它為「C4」。有一些音源或是音樂軟體會說中央C是「C3」，像是大部分的YAMAHA器材都說中央C是C3。但通常大家不會說它是C3，傳統上習慣稱它為C4。

低音譜

　　下一個常見的譜表就是**低音譜**（bass clef），或稱**F譜號**（F-clef，因為符號最前面的圓點就是在F音上，後面的兩個點也包圍著F音）。

低音譜或許看起來不像高音譜這麼性感有魅力，不過在它旁邊的音都是低音。

下圖則是低音譜，標示出中央C：

大譜表

　　當你把高音譜表和低音譜表放在一起（當然還是分開兩個五線譜），就變成了大譜表。這就是鍵盤手、豎琴手還有其他很多樂器所使用的譜表。

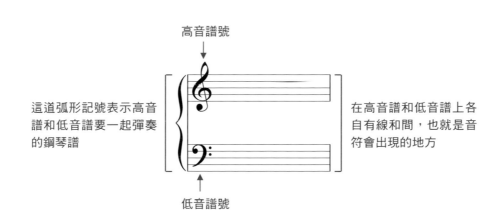

高音譜號

這道弧形記號表示高音譜和低音譜要一起彈奏的鋼琴譜

在高音譜和低音譜上各自有線和間，也就是音符會出現的地方

低音譜號

譜號
—進階練習—

　　還有其他許多不同的譜號，是為了各種不同調的樂器所設計。在這些譜號上，中央C在五線譜上出現的位置都不同。需要這些其他譜號的原因，是因為這麼一來，寫譜和讀譜的人就不需要再加畫一大堆線，來配合各樂器的不同音域。除非你決定要研讀理論作曲，並且寫很多曲子，不然你大概永遠都用不到這些譜號。下面所標示出的每一個音，都是完全一樣的音高——中央C。

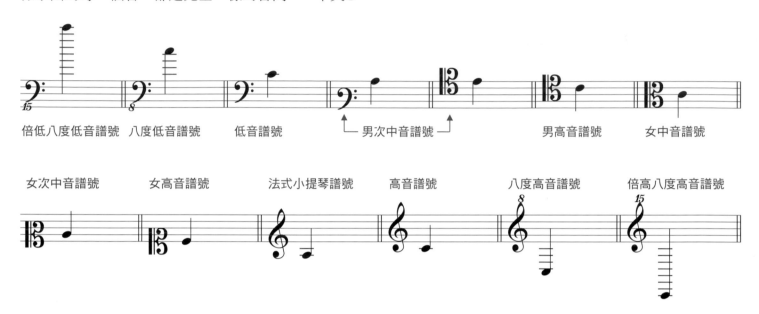

打擊樂用譜（鼓譜）

　　另外一個需要提出來討論的，就是打擊樂器所使用的、沒有音高的譜號。鼓譜上並不會標示出音來，因為大部分的**打擊樂器**（percussion staff）無法發出一般通用樂器所能發出的音高。這些無音高打擊樂所使用的譜，上面有可能連一條線都沒有，也可能像五線譜一樣有五條線，完全視樂器而定。鍵盤打擊樂類——例如鐵琴、木琴和馬林巴等，則使用一般的五線譜。

　　打擊樂譜號會以兩條直線表示：

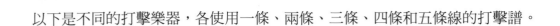

以下是不同的打擊樂器，各使用一條、兩條、三條、四條和五條線的打擊譜。

各種打擊樂譜

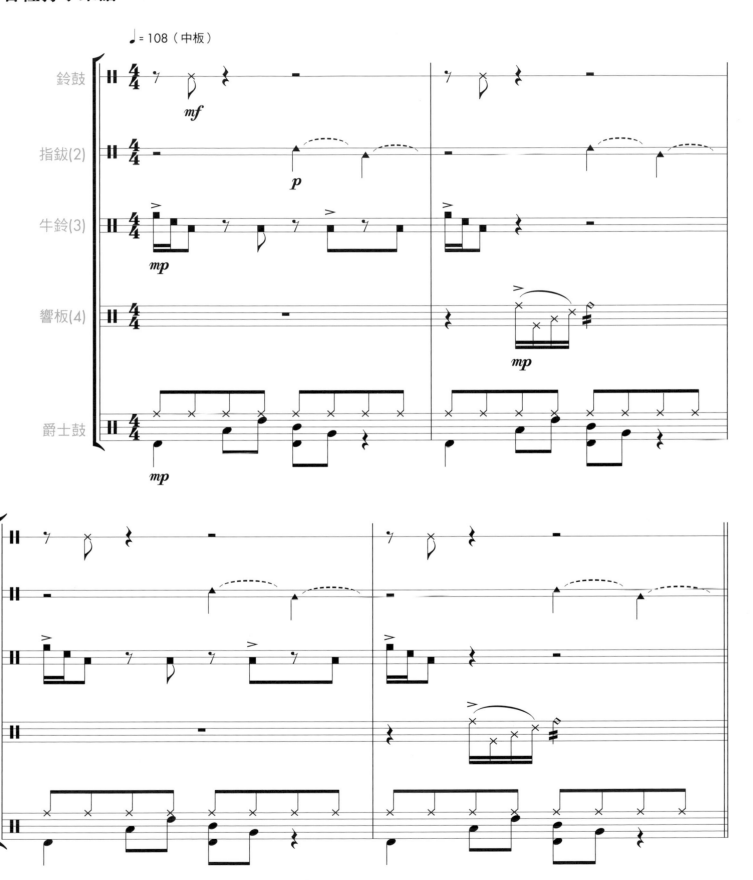

移調樂器

吉他轉調

　　吉他屬於**移調樂器**（transposing instrument）。移調樂器的意思就是，當你照著譜彈吉他時，你所彈出來的音，會比譜上寫的音低一個八度；也就是說，如果譜上要你彈中央C，你就要彈低E絃第八格，或者A絃的第三格（這兩個音完全相同）。不過，吉他所發出來的這個音，要比中央C低一個八度。如果想在吉他上聽到真正中央C的音高，就必須彈高一個八度的C，例如B絃第一格的音（G絃第五格音，或D絃第十格音）。沒錯，這有點令人混淆，但是請記住，吉他音樂在記譜時所寫出來的音，會比彈起來所聽到的音高八度；也就是說，吉他音樂彈起來比譜上寫的低了一整個八度。如果不這樣寫，而吉他也不是移調樂器的話，那麼吉他手們就需要高音譜和低音譜才行了。我們真要為了吉他是移調樂器而感謝老天爺。

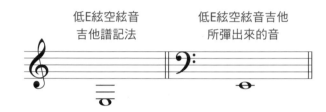

　　在電貝斯（electric bass）和管弦樂團裡的低音大提琴（contra bass 或 double bass），也是以同樣的原則記譜。

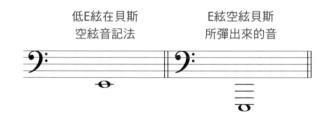

　　還有很多其他的樂器都屬於移調樂器，但不一定是差一個八度。有的差兩個八度，有的是完全五度、九度或二度等等。

　　在古典音樂裡，演奏移調樂器的音樂家們，他們拿到的分譜必須是已經轉調好的，這算是一個長久以來的習慣。當作曲家們在寫譜時，他們會寫已經轉調的譜，也就是說所有移調樂器的譜都已經轉成他們需要的調。在二十世紀初期，有一些作曲家們開始寫成**音樂會音高**（concert pitch），也就是寫的音和演奏出來、聽起來的音一模一樣。我自己所有的譜都是以這種方法來寫，除了那些差整整一個八度或兩個八度的樂器以外（木琴就是高兩個八度），我個人認為以音樂會音高來記譜比較合理。

以下是一些常見樂器的對照表：

非移調樂器		
樂器名稱	音程差距	譜號
小提琴	音樂會音高	高音譜
中提琴	音樂會音高	中音譜／高音譜
大提琴	音樂會音高	低音譜
豎琴	音樂會音高	大譜表
長笛	音樂會音高	高音譜
雙簧管	音樂會音高	高音譜
巴松管	音樂會音高	低音譜
長號	音樂會音高	低音譜
低音長號	音樂會音高	低音譜
低音號	音樂會音高	低音譜
馬林巴	音樂會音高	高音譜
鐵琴	音樂會音高	高音譜
定音鼓	音樂會音高	低音譜
鋼琴	音樂會音高	大譜表
管風琴	音樂會音高	大譜表
大鍵琴	音樂會音高	大譜表

移調樂器		
樂器名稱	音程差距	譜號
低音大提琴	聽起來比譜上**低一個八度**	低音譜
吉他	聽起來比譜上**低一個八度**	高音譜
短笛	聽起來比譜上**高一個八度**	高音譜
中音笛	聽起來比譜上**低一個完全四度**	高音譜
英國管	聽起來比譜上**低一個完全五度**	高音譜
B♭單簧管	聽起來比譜上**低一個大二度**	高音譜
A單簧管	聽起來比譜上**低一個小三度**	高音譜
E♭中音單簧管	聽起來比譜上**低一個大六度**	高音譜
B♭低音單簧管	聽起來比譜上**低一個大九度**	低音譜
低音巴松管	聽起來比譜上**低一個八度**	低音譜
B♭高音薩克斯風	聽起來比譜上**低一個大二度**	高音譜
E♭ Alto 中音薩克斯風	聽起來比譜上**低一個大六度**	高音譜
B♭ Tenor次中音薩克斯風	聽起來比譜上**低一個大九度**	高音譜
E♭ Baritone上低音薩克斯風	聽起來比譜上**低一個八度＋大六度**	高音譜
法國號	聽起來比譜上**低一個完全五度**	高音譜
B♭小號	聽起來比譜上**低一個大二度**	高音譜
鐘琴／鐵片琴	聽起來比譜上**高二個八度**	高音譜
木琴	聽起來比譜上**高一個八度**	高音譜
鋼片琴	聽起來比譜上**高一個八度**	大譜表

音符

請看下圖，這是大譜表上的每一個音，以及它們在鋼琴上的相對位置（一般來說鋼琴上的音域範圍大於下圖所標示出的音）。當音符超過五線譜的時候，會多加短線來表示。

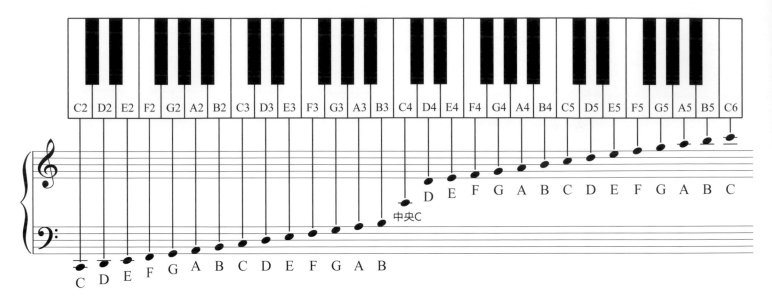

對於每一位想要把音樂當成職業的人來說，都應該要熟記五線譜上每一個音，並且不要用那些取巧的小方法，像是用「Every Good Boy Does Fine」這個句子，來記住高音譜上每一條線上音的音名（E、G、B、D、F分別為線上的音之音名）。

這會變成一種依賴。我建議你把這些音記起來。以下提供一個好方法，還可以順便做做聽力訓練：

1. 拿五線譜紙，把C4到C5的音通通寫出來，總共寫五張。然後把它們的音名唸出來。

2. 重複相同的步驟，不過換成寫C5到C6，然後C6到C7，再換成C7到C8。如果你想要練習讀吉他譜的話，要記得譜上增加的線是非常有用的。

3. 用相同的步驟練習低於高音譜表上的音。因為吉他能彈出這些多加線上的低音，如果一眼就能看出它們是哪一些音，對你會很有幫助。

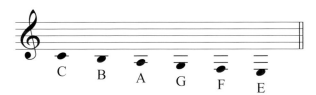

4. 再重複上述相同的步驟，從C3寫到C4的音，然後C2到C3。如果你願意的話，還可以寫C1到C2。

5. 現在就開始隨便寫幾個音，還要加上各種臨時升降記號，從C1到C8的音都可以，然後唸出來，說出它們的音名。

如果你已經把音程練習練到爐火純青了，試試看用大譜表上所有的音，隨興寫出五頁不屬於任何調性的音樂，然後唸出這是什麼音，並唱出這些音。

如果你有辦法做到完全正確，我就會在星巴克的大落地窗前親吻你的屁股！

和弦
—進階練習—

雖然關於和弦，實在有太多可以講的，但我們還是先從基本的樂理開始。

- 當同時彈出兩個音，或是更多個音，它就成為一個**和弦**（chord）。

- 兩個音的和弦，叫做**雙音和弦**（double stop）。

- 三個音的和弦，叫做**三和弦**（triad）。

- 超過三個音的和弦，就叫做**延伸和弦**（extended chord）。

把吉他和弦寫在TAB上的時候，我個人喜歡使用下面的寫法，但也會用很多縮寫：

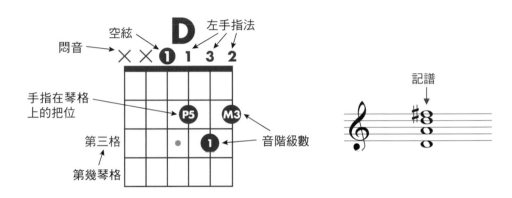

或許這種寫法包含了一些非必要的資訊，但我很喜歡這麼做，因為這樣能清楚地解釋每個細節；而且當你哪天要譜寫自己的和弦時，你的和弦可能會比一般常用的和弦複雜，所以如果能提供上述的細節，一定不是壞事。當然你也可以把它簡化，在你學吉他的路途上，也會看到不同的人用各種不同的方法，在TAB上譜寫和弦。最常見的方法，是在要彈的音上寫出代表指法的數字。以下是幾種很常見的寫法，都表示同樣的和弦：

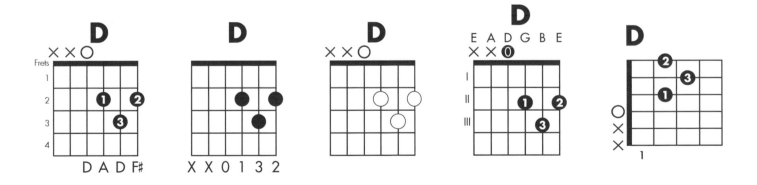

在我們討論和弦音階，以及各種不同種類的和弦該如何與不同音階配合之前，你必須先學會各種和弦，並且讓你的手指熟練這些和弦，經常刷各種不同的和弦。

請先學會吉他上的開放和弦，再慢慢開始學封閉和弦，然後是其他指法特殊的和弦，或者是包含延伸音的和弦。

市面上有很多吉他TAB形式的教材，都可以買來學習。你也可以試著搜尋「吉他開放和弦」（open chords on guitar）之類的關鍵字，就能找到很多吉他用的標準和弦。

和弦
—實驗練習—

前面以D和弦為例並舉出了和弦的各種寫法,為我們建立了許多關於D和弦的理論基礎。但如果你沒有彈出來,也沒有仔細去聽,那麼你永遠沒有辦法真正認識這個和弦。

每一個和弦都有它自己的故事,一個極為獨特、充滿色彩,且饒富意境的故事。你每學習一個新的和弦,不管是很簡單的開放和弦,還是複雜、有點爵士的和弦,都一定要去想像它所有的可能性。試著讓自己存在於由和弦所創造的情境裡。我所想要表達的是,你必須全心投入地沉浸在這個和弦之中,把自己變成這個和弦。你的內心必須要非常平靜,才有辦法達到這個境界。

彈奏時不妨問問自己,這個和弦帶給你什麼感覺。它讓你想起什麼?聯想到什麼顏色?或是什麼樣的情緒?這個和弦有著什麼樣的故事?在背和弦的時候,不要只記住它的指法和音階,而要以它的音色來記憶。這麼做之後,你就能建立自己與和弦的獨特關係。

在我十二歲到十五歲,也就是正在向喬·沙翠亞尼學習吉他的這段期間,我學到了幾個很好的練習,你也可以嘗試看看。

找一個吉他手朋友,兩人面對面,坐在一個燈光不要太明亮的房間。其中一人先隨便刷一個和弦,然後再輕輕撥出這個和弦的每一個音,讓另外一人仔細聆聽,並且為這個和弦編一段故事。但也不一定要是一個故事,什麼都可以,像是顏色、一個字、一個詞等等,重點是用語言把它形容出來,這樣可以幫助你與和弦建立起獨特的關係。最後再試著說出這是什麼和弦。訣竅永遠都是仔細聆聽,融入當下。

在我還年輕的時候,這個練習的效果超乎我的想像,直到現在我仍舊持續這樣練習。

另外一個練習是,由你自己一個人進行上面相同的步驟。錄下長度大約一小時、隨機彈出的各種和弦,每一個和弦大約彈二十秒,然後再說出剛剛彈奏的和弦名稱。當你播放出來聽時,試著全心融入你所彈奏的每個和弦,並且在錄音的答案出現之前,搶先一步說出和弦名稱。

現在就開始建立屬於自己的和弦資料庫,讓你的雙耳,帶領著你的手指,找出自己的和弦。這種練習將能幫助你擁有更多可使用的和弦。下面有幾個很有味道的和弦,是在我還年輕、才剛開始練習建立和弦資料庫的時候所找到的(我有很多這樣的和弦,先提供其中幾個給你)。

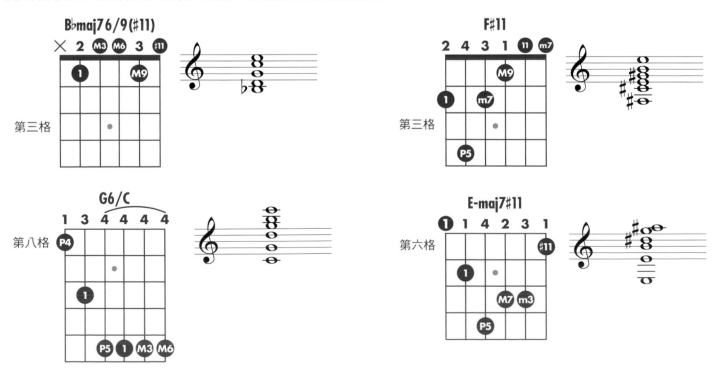

和弦組成
―學術練習―

　　要能正確地說出和弦的名字，有時並不容易。和弦名稱是從音階級數（和根音的關係）和它其中所包含的音而來的。有一些和弦雖然一模一樣，但卻有不同的名稱，代表類似的意義。你會看到很多不同種類的和弦符號與名稱。在這一個章節中，我所使用的和弦組成模式和名稱，都是我自認為最合理的，但有時你也會看到它們是用其他方法來表示。偶爾也會看到錯誤的寫法，但有時候這只是因為用不同的角度，來為同一個和弦命名。

和弦組成資料庫

　　談到該如何為和弦命名，因為有許多不同的規定，而常令人感到混淆。有些規定很明確，但有一些會令人存疑。但是基本的原則如下：

- 如果一個和弦名稱包含「大」（major）這個字，那麼其中一定包含大三度的第三音。
- 如果一個和弦名稱包含「小」（minor）這個字，那麼其中一定包含小三度的第三音。
- 如果在一個小和弦裡面有用到第七音，那這個七音一定是一個小7，除非和弦中另外特別標示出來，例如Cm（maj7）。

　　當你對和弦組成的基本模式有一定的了解，也明白和弦是如何編寫的，對於和弦該如何命名和它的組成，就能有充分的理解。但是，有時候作曲者可能會以自己所學的特定方式來編寫某些和弦，而這樣的寫法不一定符合這個和弦正確的名字。如果你對於歌曲中的和弦應該要怎麼彈這件事很講究，最好的方法就是提供TAB譜，或是把所有的音都寫出來。

　　以下還有幾個相關的原則：

- 一個「掛留」（sus）和弦，通常是指**掛留**（suspended chord）第四音，但有時也可以是掛留第二音，所以最好要寫清楚一點。當掛留這個詞出現時，通常是指用第二音或第四音來取代第三音，所以掛留和弦裡沒有第三音。
- 雖然第二音也就是第九音，但是第九音指的應該是比第二音高一個八度的音，或者是比根音高一個八度再加大二度。但你有可能看到一個G2和弦，雖然實際上這個2音彈的是和根音差九度的音。其實要確切形容9音的話，比較好的寫法可能是「G」（sus9）。所以這個和弦的組成，以音階級數表示就是1、5和9。但這並不是一般常見的寫法。
- 一個和弦裡包含♭7音時，這個和弦可能是**小七和弦**（minor seventh）或是**屬七和弦**（dominant seventh，或僅稱七和弦）。小七和弦表示和弦裡必須包含小三度的第三音。屬七和弦的話，通常和弦裡會有大三度的第三音。
- **三全音**（tritone）指的是增四度或減五度（兩個完全一樣），也就是這個音製造出屬七和弦獨特的音色。
- 當你在大和弦上一直加延伸音，一路加到13音時，理論上來說組成音會像這樣――「1―3―5―7―9―11―13」。但一般來說有11音的時候，就不會有3音，因為這兩個音之間的距離是一個降九度音，聽起來會很不和諧。十三和弦通常也不包含5音、9音、11音――它有各種不同的組成方法。一般情況來看，一個和弦前、後所使用的和弦，能幫助你分辨它還有哪一些音階音。

- 如果和弦的名字上有括號符號，一般是表示要把括號裡寫的音階級數加到和弦上，而不一定會影響這個和弦原本的定義和屬性。以C13和弦為例，一般是指這個和弦包含1、3、5、♭7、9、11、13，但是3音和5音可以被省略。不過，如果將C13和弦寫成C(add13)或C(13)，就表示13音是另外加在和弦上，但不影響原來這個和弦應該有的音。因此，寫成C(add13)的話，和弦組成音會是1─3─5─13。以後你只要看到括號，就要主動將括號裡面的音加到和弦上。

- **上層和弦**（upper-structure chord）一般是指一個和弦，彈在一個不同的Bass音上，例如Emaj7/C。

- **上層三和弦**（upper-structure triad）一般是指一個三和弦，彈在一個不同的Bass音上，例如G/C或C/G。

- **複合和弦**（hybrid-structure chord或poly chord），一般是指一個和弦，彈在一個不同的和弦上，例如Bsus/Faug。

- **三層複和弦**（tripto-poly chord，這有可能是我自己發明的），是三個和弦疊在一起。

- **四層複合弦**（quadra-poly chord 或double-poly chord），是四個和弦疊在一起。

- 未來你可能也會發現，還有其他替和弦命名方法也很合理，但不要讓這些方法把你搞混了。在替和弦命名時，可能會遇到模稜兩可的情況，不過，如果你了解和弦命名的基本原則以及和弦組成的原理，就能幫你寫出有效的和弦名稱，讓別人看得懂，也不會是錯誤的寫法。

- 你可以在和弦上任意加入各個你認為合理的音階音。這些音如果不是1、3、5音的話，它們就叫做**延伸音**（tension）。延伸音指的是7、9、11、13各個音，可以是大、小、增或減各種音階級數。

- 在使用延伸音時，它們通常會反映出這個和弦進行所屬於的調，或者它們會因為前後使用的和弦，而製造出獨特的合聲效果。舉例來說，如果你的和弦是在C大調上，你彈的是一般常用的C大調和弦進行，你大概不會在C和弦上加一個♭9音，不過如果你想加的話，當然也可以。

如果你彈的是不按牌理出牌，沒有根據特定的調或是特定音階的和弦進行，基本上你就可以隨興加入你覺得好聽的音。假設你要在C和弦上彈solo，最簡單的就是彈C大調音階，但是因為C和弦本身包含了C大調音階上的1、3、5音，因此原則上來說，你可以彈任何一個不會和1、3、5音衝突的音。其實你可以隨意彈任何你想要彈的音，不過為了要讓它符合一般對旋律的認知，就要遵守這個原則。例如，你可以用以下的音階來彈（當然還有其他的音階可以運用）：

$$1 — ♭2 — 3 — ♯4 — 5 — ♭6 — 7$$
$$1 — ♯2 — 3 — 4 — 5 — ♯6 — 7$$
$$1 — 2 — 3 — 4 — 5 — ♭6 — 7$$
$$1 — ♭2 — 3 — ♯4 — 5 — 6 — ♭7$$

請試著在C和弦上彈出這幾個音階，仔細聆聽它們所創造出來的效果。另外，也要嘗試寫出其它可以「運用」在C和弦上的音階。

不過，如果一個和弦是以某一個調或是某個音階為基礎的話，而你卻想要使用上面這幾個音階所用的一些特殊的音，聽起來有可能會變得很糟糕。

一個和弦如果包含的組成音是1、♭3、♭5、♭7的話，就稱為**小七減五和弦**（min7♭5），或是**半減和弦**（half-diminished chord）。半減和弦的和弦記號是ø（Cø7或Cm7♭5）。

當我們在討論和弦時，**和聲編排**（voicing）一詞指的是和弦的組成音，依照音階級數，從低音到高音排列。

以傳統的定義來看，一個**變形和弦**（altered chord）是指一個和弦裡包含了非音階音（non diatonic pitch）。但是事實上，它指的是把和弦或是音階上的第二音和（或）第五音，改成增或減音程。

下表是功能有如字典一般的和弦記號表，它概述了和弦記號、和弦的種類和屬性、和弦音階級數、和弦別名，以及我對於該和弦的註解。我用C當作根音，當然這個根音是可以替換的，可是和弦的定義不會改變。

在和弦種類這一欄裡，我盡量完整地寫出和弦名稱，希望可以讓你們更容易了解。大部分的和弦也都標示出它們的別名。我所使用的主要和弦記號，是最清楚、最明確的和弦記號。

在和弦音階級數這一欄裡，寫出該和弦裡每個音的音階級數。你會發現這其中有一些模稜兩可的地方，這是因為每一個人對於定義和弦名稱的方法有不同的認知，因此會使用不同的級數或是不同的方法來表示。但是對於和弦來說，就像我之前說過的，最重要的並不是我們的理論知識，而是透過它的情感色彩製造出什麼樣的聲音、風韻和氛圍。

和弦記號表				
和弦記號	和弦種類	和弦音階級數	別名 （盡量不要使用）	註解
C5	強力和弦	1—5	無	一個「5」和弦，表示和弦音只有音階上的第一音和第五音。
C	大三和弦	1—3—5	CM、C△	大三和弦包含大調音階上的第一、第三、第五音。用類三角符號表示三和弦。
Cmaj7	大七和弦	1—3—5—7	CMaj7、CM7、Cma7、Cma7、C△7	大七和弦包含大三度三音和大七度七音，有時候五音可以省略。
Cmaj9	大九和弦	1—3—5—7—9	CMaj9、CM9、CMa9、Cma9、C△9	大九和弦通常包含大三度第三音、大七度七音和大九度音，有時候五音可以省略。
Cmaj11	大十一和弦	1—3—5—7—9—11	CMaj11、CM11、Cma11、CMa11、C△11	由於大三度的第三音在十一和弦裡聽起來會不和諧，所以通常把它省略。第五音有時候也會省略。
Cmaj13	大十三和弦	1—3—5—7—9—11—13	CMaj13、CM13、Cma13、CMa13、C△13	一般大十三和弦最常見的是包含第一音、大三度三音和大七度七音，還有十三音。第五音、九音、十一音也可以用，不過有十一的時候就沒有三。遇到這種複雜的和弦，最好的方法就是用TAB表示，或把每個音都寫出來。
C6	大六和弦	1—3—5—6	C(add6)	當和弦名稱上有括號時，表示要把裡面的音加在和弦上，不需要改變和弦原本的組成音。

和弦記號表

和弦記號	和弦種類	和弦音階級數	別名 （盡量不要使用）	註解
C2	二和弦	1—2—5	C(sus2)、C(sus9)	有時會直說這是二和弦。在掛留二和弦的情況下，第二音會取代第三音，滯留第二音。也常用九音來取代。
Csus	掛留和弦	1—4—5	C(sus4)、Csus4	這是我們說的「阿們」*和弦。滯留第四音（它也取代第三音），做出一種張力要拉回到第三音。
C(add9)	加九和弦	1—3—5—9	Cadd9、C(9)	加九和弦保留原本大三度的第三音，沒有加上第七音。
C6/9	六九和弦	1—3—5—6—9	C(6/9)、 Cadd6/9、 C(6add9)	有時候會省略第五音，偶爾也省略第三音。
Cmaj7♭5	大七減五和弦	1—3—♭5—7	CM7(♭5)、 Cmaj7(♭5)	請記得，雖然升四音和降五音是同音異名，也有人會把這個♭5看作#4或#11。但如果該和弦的基礎，是一個有完全四度音的第四音的話，這種解釋方法就是錯的。
Cmaj7#5	大七升五和弦	1—3—#5—7	CM7(#5)、 Cmaj7(#5)	與上個和弦同理，如果該和弦是以一個有♭6和完全五度的五音之音階為基礎時，我們會稱這個#5音是♭6或是♭13。Cmaj7#5便暗示這個音階有還原的第六音存在。
Cmaj7#(11)	大七加升十一和弦	1—3—5—7—#11	CM7(#11)、 Cma7(add#11)	你也可以用#4來代替#11。但在這種情況下，還是應該說這個延伸音是#11，雖然說#4似乎比較合理，但這並非普遍的用法。
Cmaj7(6/9#11)	大七加六、九、升十一和弦	1—3—5—6—7—9—#11	Cmaj13(#11)、 C Lydian	這個和弦幾乎代表了整個利第安調式的音色，全部的音都屬於它的音階音。大三度的三音在升十一和弦裡是可以使用的。

* 譯注：阿們和弦的意思是，一般傳統教會的古典聖詩，在曲子結尾唱阿們的時候，經常使用這個和弦。

和弦記號表

和弦記號	和弦種類	和弦音階級數	別名 （盡量不要使用）	註解
Cm	小三和弦	1—♭3—5	Cmin、C-	如果一個和弦的名字裡有「小」這個字，就表示它包含小三度的第三音。
Cm7	小七和弦	1—♭3—5—♭7	C-7、Cmin7	如果一個和弦的名字裡同時有「小」和「七」，表示它包含的第七音是小七度的音，除非有另外標示要大七度。
Cm9	小九和弦	1—♭3—5—♭7—9	C-9、Cmin9	小九和弦表示第三音和第七音都是降半音，第五音有時可省略。
Cm11	小十一和弦	1—♭3—5—♭7—9—11	C-11、Cmin11	十一和弦和大十一和弦一般不包含第三音，但小十一和弦裡三音是必要的。有時可省略第五音和第九音。
Cm13	小十三和弦	1—♭3—5—♭7—9—11—13	C-13、Cmin13	小十三和弦指出所有多利安調式的特色音，有一些音可省略，但三音、七音和九音一定要保留。
Cm6	小六和弦	1—♭3—5—6	C-6、Cmin6、Cm (add13)	雖然可以用十三音代替六音，但是小六和弦一般來說表示不需要七音、九音和十一音。
Cm(maj7)	小／大七和弦	1—♭3—5—7	C-(add maj7)、C-(maj7)、CminMaj7	這個和弦表示含小三度的三音，和大七度的七音。
Cm(maj9)	小／大九和弦	1—♭3—5—7—9	C-maj7(add9)、Cmin(maj9)	這個和弦基本上就是小九和弦加上大七度的七音。
Cm7♭5	小七減五或半減和弦	1—♭3—♭5—♭7	C-7♭5、Cmin7♭5、Cø7	我通常不用「半減」這個詞，但算是通用的方法。真正的減和弦包含♭♭7音。
Cm7#5	小七增五和弦	1—♭3—#5—♭7	C-7#5、Cmin7#5	這個和弦要求第五音要升半音，所以我們可以假設可配合它的音階，包含了大六度的六音。有些人會把這個和弦寫成Cm7(♭13)，如果這麼寫的話，就表示該和弦應該要包含原來的第五音。

和弦記號表

和弦記號	和弦種類	和弦音階級數	別名 （盡量不要使用）	註解
C7	屬*七和弦	1—3—5—♭7	Cdom7**	這個和弦有7，但沒特別說明要大還是小，它的組成是大三度的三音，加上小七度的七音。
C9	屬九和弦	1—3—5—♭7—9	C7(add9)、Cdom9	不寫成C(add9)的原因是，如果這麼寫的話，表示不需要七音。C9和弦表示大三度三音和小七度的七音都要包含在裡面。
C11	屬十一和弦	1—3—5—♭7—9—11	C9(sus)	以十一和弦而言，這樣的組成有點不合常理。屬十一和弦一般表示第三音是大三度音，但實際上通常會把三音省略，但一定要有降七音。第九音和第五音有時會省略，但省略了之後，把這個和弦稱作C7(sus)比較合理。
C13	屬十三和弦	1—3—5—♭7—9—11—13	C13(sus)	這個和弦包含了米索利第安調式音階的音，不過如果用了十一音的話，記得要省略三音。
C7sus	屬七掛留和弦	1—4—5—♭7	C11	有時候用C11來表示，但不包含三音和九音。
C7♭5	屬七和弦降五	1—3—♭5—♭7	無	不需解釋，一看就懂了。
C7♯5	屬七和弦升五	1—3—♯5—♭7	無	不需解釋，一看就懂了。
C7♭9	屬七和弦降九	1—3—5—♭7—♭9	C7(add♭9)、C7(♭9)、C7alt9	這是一個變形的音階：1、m2、A2、M3、d5、A5、m7(1、♭2、♯2、3、♭5、♯5、♭7)，有時候會以Alt的簡寫表示。最好把你要彈的音階上的所有音都寫出來。
C7♯9	屬七和弦升九	1—3—5—♭7—♯9	C7(add♭♯9)、C7alt9	跟C7♭9很像，這個和弦可以和alt變形音階一起使用。雖然有時候和弦名稱裡有alt，但除非你確定要把它和alt音階一起用，不然不應該採取這種寫法。

*譯注：「屬」字可以省略，英文原來都是用dominate這個字，但中文常用的説法經常不加屬這個字，所以直接稱「七和弦」，以下皆同。

**譯注：「dom」是英文「dominant」的簡寫。

和弦記號表

和弦記號	和弦種類	和弦音階級數	別名 （盡量不要使用）	註解
C7♭5(♭9)	屬七和弦 降五加降九	1—3—♭5—♭7—♭9	C7alt、Calt、 C7(♭5,♭9)、 C7♭5(add♭9)	和弦記號欄裡用的寫法，就是最好的寫法。這種和弦通常也表示要使用alt變形音階。
C7♯5(♭9)	屬七和弦 升五加降九	1—3—♯5—♭7—♭9	Calt、C7alt、 C7(♯5/♭9)、 C7♯5(add♭9)	和弦記號欄裡用的寫法，就是最好的寫法。這種和弦通常也表示要使用alt變形音階。
C9♭5	屬九和弦降五	1—3—♭5—♭7—9	C9(♭5)	因為是九和弦，所以要包含三音、小七音和九音，不過這裡也一定要有降五音（減五度）。
C9♯5	屬九和弦升五	1—3—♯5—♭7—9	C9(+5)、C9(♯5)、 C9(alt5)、 C9(aug5)	因為是九和弦，所以要包含三音、小七音和九音，不過這裡也一定要有升五音（增五度）。
C13(♯11)	屬十三和弦 升十一	1—3—5—♭7—9—♯11—13	C13(add♯11)	又一個幾乎所有音階音都會用到的和弦。由於♯11的關係，第三音也可以一起使用。這是一個很酷的和弦。
C13(♭9)	屬十三和弦降九	1—3—5—♭7—♭9—11—13	C13(add♭9)	像這樣的和弦裡，原則上應該要彈十一音，不過要是有第三音的話，它通常會被省略。
C11(♭9)	屬十一和弦降九	1—3—5—♭7—♭9—11	C11(add♭9)	因為是十一和弦，所以通常不會包含第三音。但因為有降九音的關係，幾乎沒有人會用大三度的三音。因為裡面包含了小九度、大三度和一個完全四度，聽起來會很不和諧，不過也有人喜歡這樣的味道。
Caug	增三和弦	1—3—♯5	C+	增三和弦是由兩個大三度的音程組成。增音階是一個「六聲音階」，因為它只有六個音：1—♯2—3—5—♭6—7。

		和弦記號表		
和弦記號	和弦種類	和弦音階級數	別名 （盡量不要使用）	註解
Caug7	增七和弦	1—3—#5—♭7	C7aug、C+7	因為是屬七和弦的變形，所以表示要有大三度的三音，還有小七度音，不過第五音要升半音。
C°	減三和弦	1—♭3—♭5	Cdim	這是把小三和弦的五音降半音。這個和弦是以減音階為基礎，是一個八個音符的音階，組成模式是從根音開始，交錯排列全音和半音。
C°7	減七和弦	1—♭3—♭5—♭♭7	Cdim7	減七和弦是減三和弦加上一個降了全音的第七音，或者說是重降。變成和大六度的第六音是同音異名。

你還會看到和弦有其他很多種解釋或是不同的簡寫。有些很直接明瞭，例如C6(no3)，很明顯就是一個六和弦省略三音。這個和弦的組成以音階級數來看，就是1—5—6。只要看到簡寫裡有(no3)或(no5)時，就明確表示要把這些音去掉。

目前所列出的這些和弦，是在不討論複合和弦（poly chord）的情況下，一般會用到的和弦，但還有很多其他的和弦可以來研究剖析。和弦如何組成，最重要的是看整個和弦彈起來會產生什麼樣的共鳴。一個完整的十三和弦（1—3—5—♭7—9—11—13）如果整個一起彈的話，聽起來會有點不和諧，但如果換成另一種排列方式，有可能聽起來會很空靈，讓和聲變得很有深度。

和弦組成
─進階練習─

封閉式和聲

　　封閉式和聲（close voicing），是指把和弦的音階音，用最近的距離排列、疊在一起。以Cmaj7為例，封閉式和聲的排列方法，就是由低到高把這些音疊起來：1—3—5—7（C—E—G—B疊在譜上）。有時候也稱作「四部封閉和聲」（four-way close voicing）。

　　試試看，在吉他上找出所有前面和弦表上和弦的封閉和聲彈法。在吉他上會有些難彈，因為每一個音的音高太接近了。

開放式和聲

　　開放式和聲（open voicing）是把組成音之間的距離拉開，這代表並不是完全按照音階級數的順序來排列。比起封閉式和聲，每個和弦都有非常多種不同的開放式和聲彈法。事實上，每一個和弦的封閉式和聲排法都只有一種。

和弦轉位

　　和弦轉位（chord inversion）的意思是，把和弦音重新排列，分散在不同的八度。其中一種作法，是把和弦的最低音移高八度。下面我們以Cmaj7和弦為例，用封閉式和聲來示範和弦轉位。你會看到，第一轉位就是把第三音變成最低音，第二轉位就是把第五音變成最低音，第三轉位就是把第七音變成最低音。

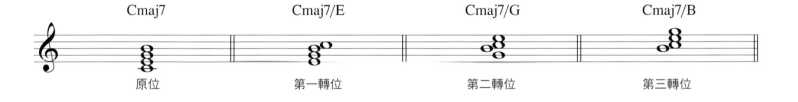

　　在你找到前面和弦表上所有和弦的封閉和聲之後，並試著用上述的轉位技巧來彈奏。因為吉他設計的關係，每一個音的距離太接近了，因此很難找到封閉和聲的轉位。

下降排列（drop voicing）對吉他手來說是個很好的方法，因為這種作法把和弦音又分散許多。下降排列的作法如同它的名字一樣——把和弦上的其中一個音降低一個八度。用Cmaj7的封閉式和聲C—E—G—B來看，降2排列（drop 2 voicing）就是把從上面數來第二個音，往下降一個八度。降3排列（drop 3 voicing）就是把第三個音（從上往下數）降低一個八度，以此類推。

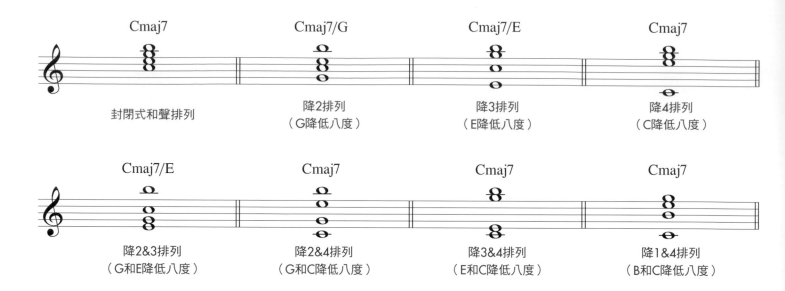

請嘗試用下降排列的方法，來彈各種不同的和弦。

另外一種創造轉位的方法，是反向操作下降排列的規則，把特定音高升高一個八度。我也許會把這種方式稱為「反下降排列法」。當我自己發明這些說法的時候，通常是因為我不知道是否有其他正確、通用的說法，可以用來形容這種作法。也可能它已經有正統的講法了。

在吉他上還有另外一個非常實用的轉位方式，就是把每一個音都換成下一個組成音。以下面的Fmaj7為例，第一個排列方法，從下到上是1—7—3—5：

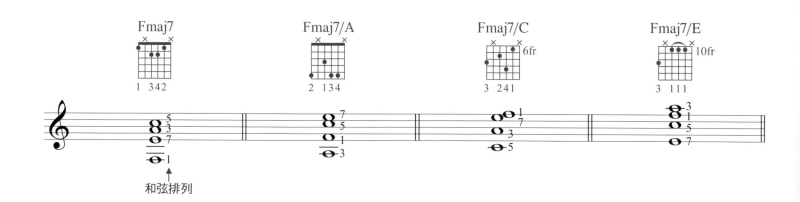

用這種方式來轉位，你看到第一個音（低F音，根音）會往上移到下一個和弦音，也就是第三音，或是A音上。所以請看第二個和弦，第三音A，就變成最低的Bass音。

在第一個和弦上的第二個音（E，也就是M7）就會移到下一個和弦音上，變成1，也就是F。所以看第二個和弦，第二個音變成F。

第一個和弦上的第三個音（A，也就是M3）就會移到下一個和弦音上，變成P5，也就是C。

而和弦最上面的音，也就是C，會移到下一個和弦音上，變成M7或E。最後的轉位就變成Fmaj7/A，排列方式是3—1—5—7。

下一個轉位會把3移到5，1移到3，5移到7，7移到1，結果變成Fmaj7/C。

基本上你可以把這個轉位法用在吉他（或其他樂器）的所有和弦上，也可以反向來轉位。「反向轉位」的作法，就是把每一個組成音往下移到下一個和弦音。

試著把你所知道的每一個和弦都轉位彈彈看。如果練得夠熟，你會覺得整個吉他指板好像突然為你瘋狂地展開。最終的目標，就是讓你能在吉他指板上，立刻看出、彈出各種轉位。

練習

如果你對這個部分很有興趣，這裡有幾個方法可以嘗試練習：

1. 找出三到五種方法來彈P.39～44和弦記號表上的每一個和弦。

2. 找到它們所有的轉位。

3. 每天至少寫下一個你原本不會的新和弦，把它加入你自己的和弦資料庫裡，用它來寫一個和弦進行。

和弦
―更多實驗練習―

就像我之前說過的一樣，當你是用頭腦分析、熟背這些指法、和弦名稱、組成排列和各種轉位時，一定要記得花點時間稍微停下來，轉換使用大腦的另一個部位，更深入體會自己正在做什麼。你需要仔細的聆聽，不去思考任何樂理。記住每一個和弦的音色和個性，比知道它的理論基礎來得重要得多。

作曲
―學術練習―

此刻，或許你已經決定永遠都不要看譜和作曲，這當然沒問題。但是能知道一點皮毛總是好事。而且，我也認為了解寫譜的方法，可以開展出不同的創意，這是不懂寫譜時所無法做到的。

作曲是如此地美妙，就像是一門藝術！如果你了解音樂這種語言，就能譜寫出吸引很多人的樂曲，讓他們透過聽覺來感受你的想像力。這是一種不受限的工具，讓你可以表達自己的音樂。下圖表示基本的音符長度：

音符	名稱	長度	小節	休止符	附點	附點長度
𝅜	倍全音符	8拍				12拍
𝅝	全音符	4拍				6拍
𝅗𝅥	二分音符	2拍				3拍
♩	四分音符	1拍				1.5拍
♪	八分音符	1/2拍				3/4拍
𝅘𝅥𝅯	十六分音符	1/4拍				3/8拍
𝅘𝅥𝅰	三十二分音符	1/8拍				3/16拍
𝅘𝅥𝅱	六十四分音符	1/16拍				3/32拍

拿出各種不同音樂風格的樂譜，試著讀它的節奏，進行節奏的試譜練習。建議你也挑幾種不同的音樂加以反覆練習，直到熟練為止。

另外一個練習是拿五到十頁的五線譜，寫上各種不同的節奏，然後讀出來，直到完全不會出錯為止。一開始你一定會覺得這麼做太累了吧？但如果你希望對節奏符號有更深入的了解，只要照著這個方法持之以恆地練習，用不了多久就能精通。這會讓你心裡的小鼓手進步神速。能達到這個成果，絕對值得！

複節奏

複節奏（polyrhythm）還有其他的別名，像是**cross-rhythm**或**連音**（tuplet），意思就是把兩組相對的節奏結合在一起。最簡單的例子就是**八分音符三連音**（eighth-note triplet），也就是把三個八分音符平均分配在兩個八分音符上（或一拍上）。

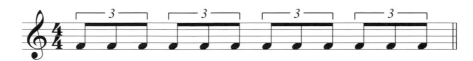

上述譜例的意思是指，把三個八分音符平均分在兩個八分音符的長度上。八分音符三連音之所以只用一條符尾連起來，是因為這些音符是放在原本兩個八分音符的位置，也不需要再多加一條符尾，而成為十六分音符（一拍有四個）。

在這裡要提醒大家，複節奏上用來把音框成一組的括號，在符尾已經連起來的情況下，其實是可以省略的。如果複節奏的音並沒有被連起來，那就需要把音框在一起。我經常這麼使用。還有，這個括號和表示幾連音的數字，都應該要標在符尾這一側，除非你真的沒有位置可以放。

四分音符三連音（quarter-note triplet），就是三個四分音符平均分配在兩個四分音符上：

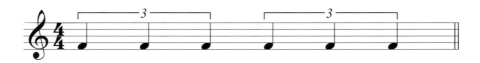

十六分音符五連音（16th-note quintuplet），就是五個十六分音符平均分配在四個十六分音符的長度上（一拍上）。你並不會用八分音符的符尾把它們連在一起，因為它們的長度小於一拍的四等分（也就是十六分音符的分法）。

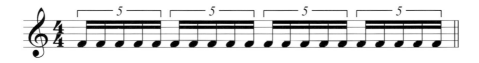

八分音符五連音（eighth-note quintuplet），就是把五個八分音符平均分配在四個八分音符上（也就是兩拍上）。

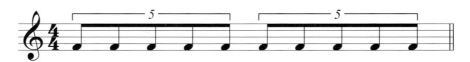

這些是幾個常用的複節奏用法。如果是編寫非正統的複節奏，你提供的細節越多，演奏曲子的人就能更清楚地了解你想要表達什麼樣的節奏。有時也會看到用比例和音符的長短，標示在複節奏的括號上，來說明這個節奏有多長，以及是用哪一種音符。請看下面的例子：把五個八分音符平均分配在四個八分音符裡；或者在第二組中，把五個八分音符平均分配在兩個四分音符上。它們兩個是一模一樣的。

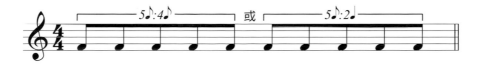

下面是幾個複節奏的例子，以及它們應該如何對應：

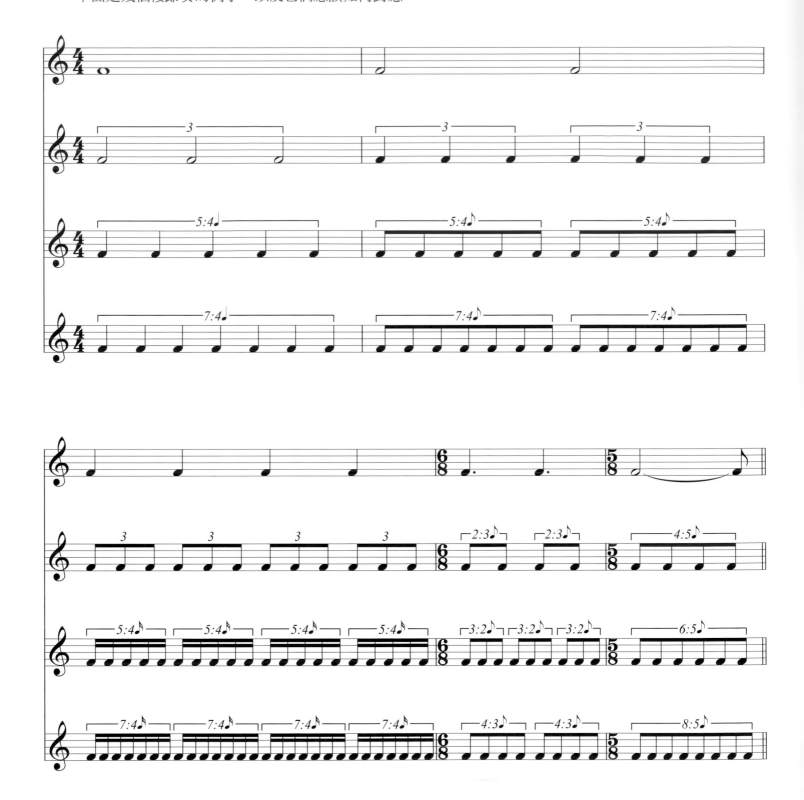

複節奏
—進階練習—

　　想像一下，其實你可以創造出一些很誇張的複節奏。當你把複節奏放在複節奏裡，這種作法稱為「交織連音」（nested tuplet）。以下有幾個瘋狂的例子，是我在為札帕工作時所採的譜。這幾個例子把吉他和鼓的音符也標示出來了。

範例1

範例2

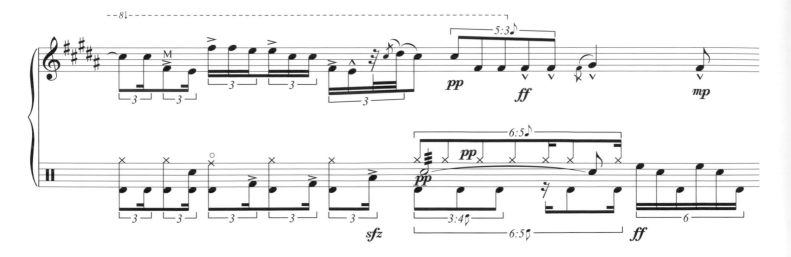

範例3

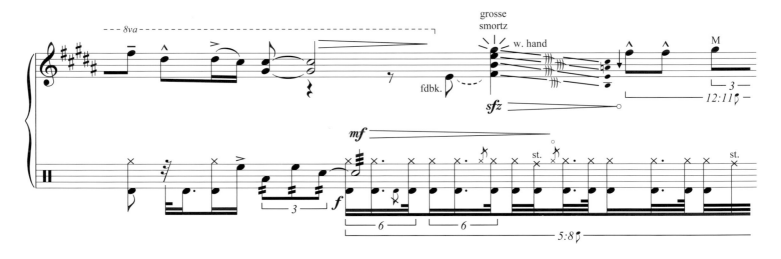

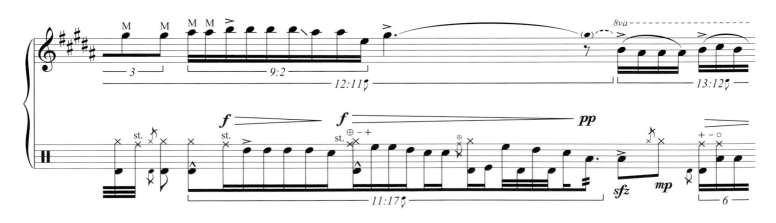

各種連音

以下是複節奏依照音符數量的各種連音名稱（其中有一些是我自創的，但都很合理）。

Duplet：二連音

Triplet ：三連音

Quadruplet：四連音（十六分音符）

Quintuplet：五連音

Sextuplet：六連音（十六分音符三連音）

Septuplet：七連音

Octuplet：八連音（三十二分音符）

Neptuplet：九連音

Decatuplet：十連音

Undatuplet：十一連音

Duodecatuplet：十二連音（三十二分音符三連音）

Tridecatuplet：十三連音

Quadradecatuplet：十四連音

Quindadecatuplet：十五連音

Sexadecatuplet：十六連音（六十四分音符）

Septadecatuplet：十七連音

Octadecatuplet：十八連音

Neptadecatuplet：十九連音

Vigintatuplet：二十連音

Vigintunatuplet：二十一連音

Vigindupotuplet：二十二連音

Vigintriptotuplet：二十三連音

Viginquadratuplet：二十四連音

（六十四分音符三連音）

上面很多名稱不一定完全是它們在樂理上的名字，有時也會出現在現代音樂裡，例如把二十三個音平均分配在四拍的情況，叫做二十三連音，或「23 over 4」。

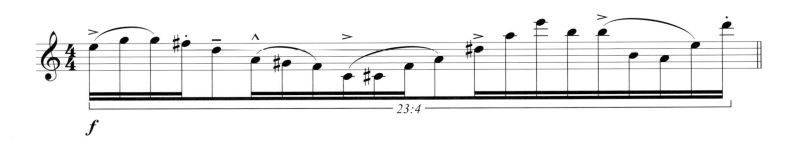

想要創造出很獨特的節奏，有一個簡單的方法——就是用不同的節奏樂器，同時彈不一樣的複節奏，但要將重音放在不同複節奏的點上。請看下面的例子，各種不同的複節奏一起彈，但是重音放在各組不同的音上。利用這種技巧，就能讓節奏聽起來非常地特別。

以複節奏而言，有兩種不同比例、不對等的節奏類型一起演奏，可以稱為「雙重節奏」（duo rhythmic）。有三種的話，就是「三重節奏」（tripto-rhythmic），四種就是「四重節奏」（quadra-rhythmic），五種是「五重節奏」（quinto-rhythmic），六種是「六重節奏」（sexto-rhythmic），七種是「七重節奏」（septo-rhythmic），八種是「八重節奏」（octo-rhythmic），九種則是「九重節奏」（nepto-rhythmic，這應該是我自己編的）。以下是四重節奏的範例。

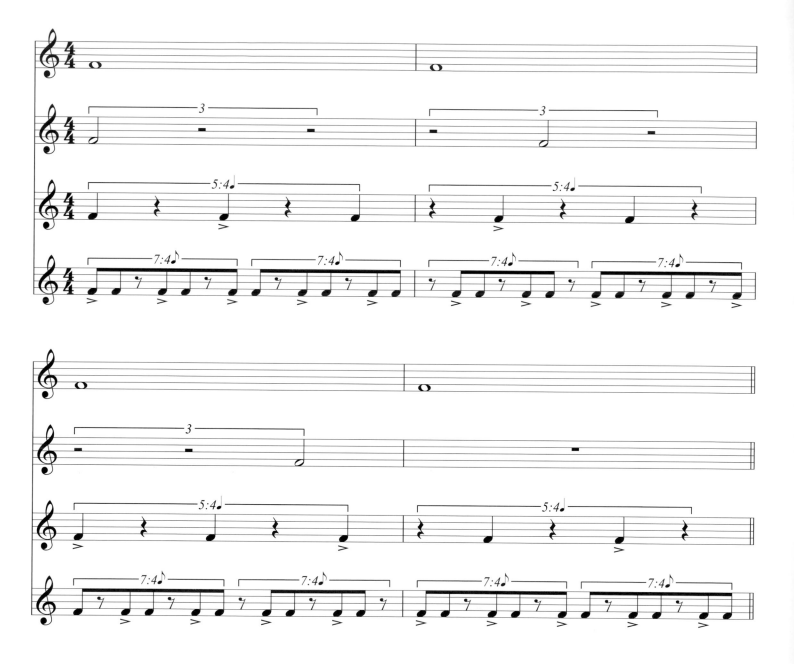

當你剛開始接觸複節奏時，可能會覺得它們很不自然，這是非常正常的。學術方面的研究和練習，就是要讓你把各種複節奏都練到穩，而且再自然不過為止。下面提供你一種很有效的練習方法：

1. 將下列的節奏拍打出來或是唱出來，每個範例都各要練習數分鐘，甚至更久也可以。以下的每一個練習都要做，直到節奏夠穩、夠自然為止。試試看用三到四種不同的速度來練習，從非常緩慢，到你可以達到的最快速度。

A. 三連音

B. 五連音

C. 六連音

D. 七連音

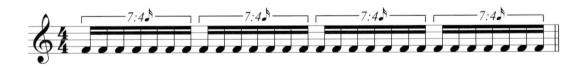

E. 九連音

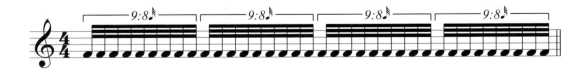

每一組用符尾所連起來的音，就是要在一拍裡面彈完。另一個很有效的練習技巧，就是把拍子再分割。例如，把五連音分成兩個音一組和三個音一組，六連音分成三個音和三個音一組，七連音分成四個音和三個音，九連音分成三組三個音。

把單一種類的複節奏練到純熟後，試試看用下面的例子來打拍子。記得每一拍都要很平均，即便你把複節奏再細分，每一拍也都要很平均才行。請用不同的速度練習下面的例子，然後嘗試寫幾頁這種混合的複節奏，並且練到全部都很自然為止。

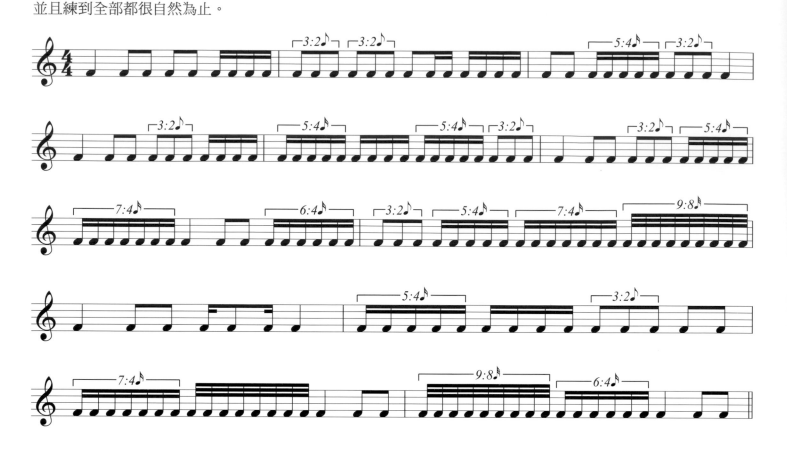

　　這些基本的複節奏都練好之後，接著再試著練習以下幾種分散在兩拍的複節奏：

1. 四分音符三連音：

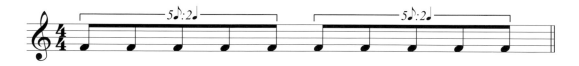

2. 八分音符五連音：

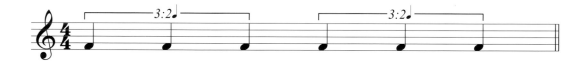

3. 八分音符七連音：

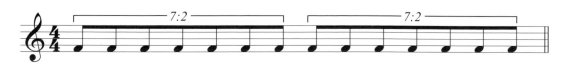

4. 十六分音符九連音：

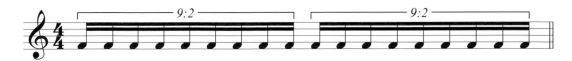

5. 十六分音符十一連音：

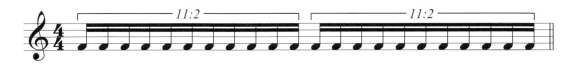

6. 十六分音符十三連音：

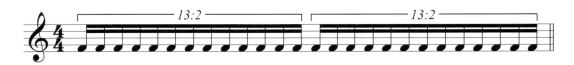

在如此多音符連音的狀態下，如果不再細分的話，其實很不容易彈奏。請試著找出你覺得最合適的分組法。舉例來說，十三連音可以分成5、5、3，只要你能平均地彈出來就行了。

在你熟練兩拍的複節奏之後，試著寫出幾組不同的複節奏，然後把它們讀出來。

如果你覺得這個挑戰很有趣，也很有成就感的話（等這些都熟悉了、練成了，真的會很有成就感），請試試看三拍的複節奏，並用上述相同的方法來練習，接著再進一步挑戰四拍、五拍的複節奏等等。

複節奏
—實驗練習—

練習的重點是要打破傳統節奏的制約，進入複節奏的流動世界裡。如果能持之以恆地練習，總有一天，當你在彈奏這樣的節奏時，就會變得十分流暢。這會讓你缺乏彈性的內在節奏放鬆一點，而且會展現在演奏上，讓你的彈奏更加自然，更能全心投入。但是你必須要練到如同彈奏四分音符和八分音符那般輕鬆的程度才行。剛開始練習這些奇怪的節奏時，你可能會覺得很僵硬，但是一陣子之後，就會慢慢地開始放鬆，你就能感受到自己的演奏有如行雲流水般地淌瀉而出。

拍號
─學術練習─

拍號（time signature）上會出現兩個數字，下方的數字告訴你上方數字代表的拍數，是以什麼音符為基準，而上方的數字則代表一拍裡有幾個這個音符。所以4/4拍，就代表一個小節裡有四個四分音符。

另外一種說法是：上方的音符是告訴你一個小節有幾拍，下方的數字則告訴你以哪一個音符當作一拍。

下方的數字通常都是偶數，表示它們所代表的音符。拍號下方最常見的幾個數字是2、4、8、16和32。幾乎從來沒看過其他的數字，唯一的例外是某些特定的現代音樂上，會另外在表演註記上，解釋可能需要用不同的方法來表示拍號。

至於上方的數字，基本上什麼數字都有可能出現。以5/8拍來說，這個拍號告訴我們，一個小節裡面有五個八分音符。比較特殊的拍號如13/16，它代表每個小節有十三個十六分音符。當然，一個小節可以被各種不同長度的音符組合來填滿，只要它們加起來符合拍號上的拍數就行了。

常見拍號：4/4拍

最常見的拍號就是4/4拍了。因為它實在是太常見，所以又被稱為「**常用拍號**」。拍號上的兩個數字，有時也會以英文字母C來取代。4/4拍代表我們每一個小節的總長度相當於四個四分音符。所以當你要數4/4拍時，每拍一下，就等於拍一個四分音符。

華爾滋拍號：3/4拍

3/4大概是第二常見的拍號了。每個小節的長度，等於三個四分音符的總長度。

行進拍號：2/4拍

2/4這個拍號，表示一個小節有兩個四分音符。

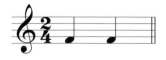

想當然，你可以用各種不同的數字來做出不同的拍號，像是5/4拍、6/4拍、7/4拍、8/4拍、9/4拍等等。如果某個拍號看起來有點怪、不切實際，那就表示應該還有更好的寫法。

二拍子、三拍子、四拍子、單拍、複拍

這些說明了拍號和實際上的音樂有幾個重拍（pulse）。「拍子」代表的是音樂上重複的模式和輕重。各種不同的拍子（單拍、複拍、二拍子、三拍子、四拍子）以及它們的各種組合，代表音符在一個小節之中以什麼樣的組合來呈現，當然也要依照拍號的規則而定。

單拍（單拍子）

拍號可以被區分成特定的拍子。**單拍**所代表的是，每小節裡的重音，在不需要使用附點音符的情況下，可以被2整除。單拍的情況下，拍號上方的數字一般來說通常是2、3、4之類的數字。

複拍（複拍子）

複拍表示一個小節中的每一個重音，是以附點音符為單位。

二拍子、三拍子和四拍子

這些指的是每一個小節有多少個重拍。**二拍子**指的就是聽起來是兩個重音，有兩拍；**三拍子**指的是有三拍，**四拍子**指的是有四拍。

二拍子、三拍子和四拍子可以分別為單拍或複拍，依拍號不同而定。下表列舉了幾種不同的組合：

拍號表			
種類	拍號	重拍分解	最佳分解法
單拍二拍子	$\frac{2}{2}$		
單拍二拍子	$\frac{2}{4}$		
單拍三拍子	$\frac{3}{8}$		
單拍三拍子	$\frac{3}{4}$		
單拍四拍子	$\frac{4}{4}$		
複拍二拍子	$\frac{6}{16}$		
複拍二拍子	$\frac{6}{8}$		
複拍二拍子	$\frac{6}{4}$		
複拍三拍子	$\frac{9}{16}$		
複拍三拍子	$\frac{9}{8}$		

拍號表			
種類	拍號	重拍分解	最佳分解法
複拍三拍子	$\frac{9}{4}$		
複拍四拍子	$\frac{12}{16}$		
複拍四拍子	$\frac{12}{8}$		

還有其他不同的拍號，都可以納入上述的分類，基本上就是單拍（可被2整除）和複拍（可被3整除）兩種。此外，還有一些是理論上可以成立的：例如六拍子、八拍子（四拍子的兩倍）、倍八拍子、五拍子、七拍子、倍五拍子、倍七拍子、三倍五拍子、五倍三拍子、三倍七拍子、七倍三拍子、五拍子加六拍子（quintuple plus sextuple time）、六拍子加五拍子（sextuple plus quintuple time）、五拍子加八拍子（quintuple plus octuple time）、八拍子加五拍子（octuple plus quintuple time）。

複雜拍號

複雜拍號（complex signature）或**「特殊拍號」**（odd time），並不符合上述二拍子、三拍子和四拍子的歸類方法。其他常見形容特殊拍號的詞，還有「不對稱」、「不規則」或「不常見」。下面有幾個特殊拍號的例子，就像其他的拍號一樣，各種長度的音符組合都有可能出現，只要它們加總符合拍號的條件，就可以成立。

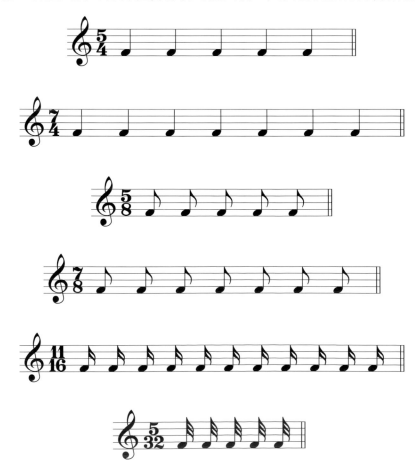

拍號
―進階練習―

複合拍號

你可以在拍號和節奏上自由地發揮創意，做出一些特別的音樂。當出現不常見的拍號，並且以特殊分組來表示它的節奏時，叫做**複合拍號**（composite meter）。下面的例子，其實就是7/8拍，但是它的分組方法不同，分成4 | 3。

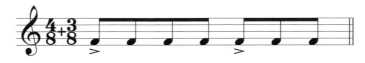

另一種可能更合適的寫法，是把拍號寫成下面的方式：

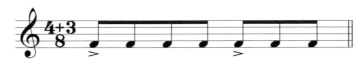

不同的複合拍號可以有不同的分組方法。這不僅能表示出特殊的拍號，在寫譜上也能幫助我們有效的把音符用符尾連起來，因此對於讀譜和寫譜都有所幫助。以下是13/8拍的例子：

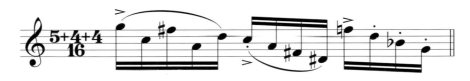

複節奏拍號

複節奏拍號（poly-meter），表示有兩種或兩種以上的拍號同時出現。重複了一定的次數之後，節奏一定會有所重疊。我說的複節奏拍號，指的是多種拍號同時演奏：

二重節奏：	2	九重節奏：	9	十六重節奏：	16
三重節奏：	3	十重節奏：	10	十七重節奏：	17
四重節奏：	4	十一重節奏：	11	十八重節奏：	18
五重節奏：	5	十二重節奏：	12	十九重節奏：	19
六重節奏：	6	十三重節奏：	13	二十重節奏：	20
七重節奏：	7	十四重節奏：	14	二十一重節奏：	21
八重節奏：	8	十五重節奏：	15	二十二重節奏：	22

以此類推。

下面的例子，可視為「四重節奏」。

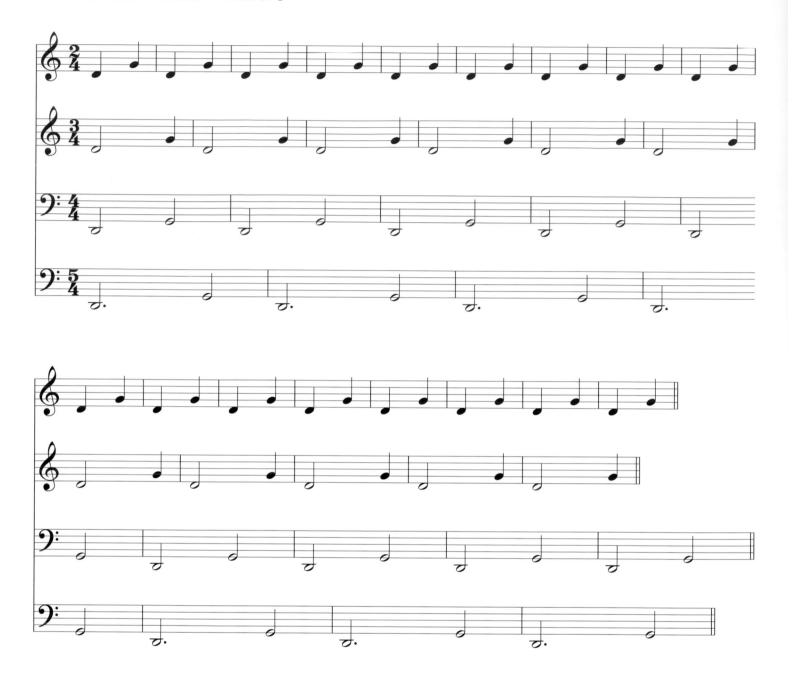

吉他TAB譜

　　大部分的吉他TAB譜都會附加說明，來解釋譜上的記號，因為即便是同樣的東西，也會有很多不同的記法。這裡使用的記譜方式，是最常用，也是我個人覺得最合理的方法（雖然我平常並不使用TAB）。

　　吉他**TAB**是專門為了記吉他譜的，對於不會看五線譜的人來說最實用了。而且，有時候還可以把傳統記譜上很難表示出來的東西，寫得很清楚；但有時候又不如傳統五線譜。但很不巧的是，因為吉他絃的排列方式，和應該如何找出音與音之間最合適指法的這些問題，讓吉他成為最難光是視譜就能馬上彈奏的樂器之一。大部分的吉他手需要先把音樂「學」起來，不過也有一些非常會視譜的吉他手存在（我立刻想到的就是TOTO的史提夫·盧卡瑟〔Steve Lukather〕）。TAB則提供了解決的方法，它可以標示出一首曲子最適用的琴格把位等。這應該算是TAB最大的優點。另外還有其他一些特殊的記譜法，是專門用於TAB。

　　TAB譜上使用的六條水平線代表吉他的六條絃。最上面的線是最細的絃（第一絃），最下面的線是最粗的絃（第六絃）。在線上，較大的數字，表示你要在第幾格彈這個音。有時你會在較大的數字旁看到還有較小的數字，它表示要用哪一隻手指彈。你只需要彈有標註數字的絃。如果有一條絃上沒有數字，就表示不用彈。如果是「0」，就表示要彈空絃，不需要壓絃。

　　提醒一下，如果是七絃吉他，TAB上就會有七條線，八絃吉他就是八條線。雖然這很顯而易見沒錯，但我還是要提醒大家一下。

吉他TAB譜例

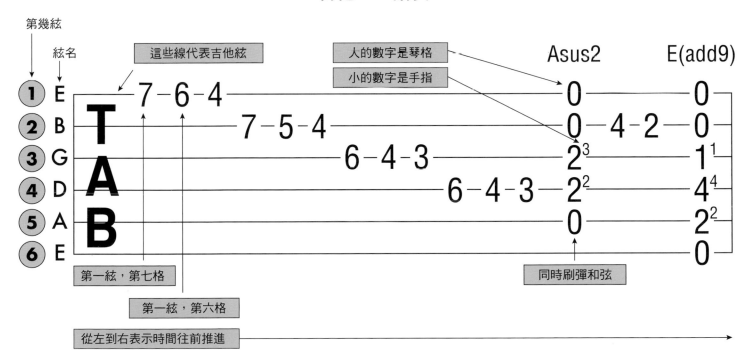

讀TAB譜得由左到右，基本上表示的是時間，左邊的先彈，但是譜上並沒有明確寫出每個音應該要多長。

因此，有時候會看到TAB譜下方，另外加了表示節奏的符號。如下：

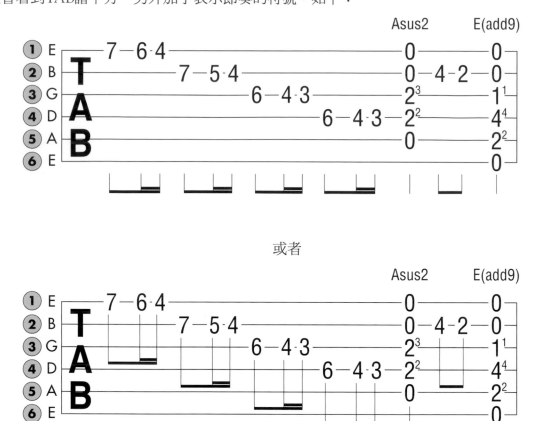

或者

如果TAB譜上已經加了一行五線譜的話，就不需要再另外標示節奏，因為節奏已經包含在五線譜上了。

吉他TAB譜上的表情記號和技巧記號

有很多一般傳統記譜所使用的記號，都可以用在吉他TAB上。不過，吉他也有一些自己專用的特殊符號。

1. Hammer-On（搥絃）：當你看到一個較低音的琴格，用一條弧線連到一個較高音的琴格，表示比較低的音是要用彈的（撥絃），下一個音是要用搥絃的方法彈。弧線上方再加一個小寫的h，代表搥絃的英文 hammer-on，這也是很常見的寫法。有時候會只有h沒有弧線，但意思是一樣的，代表這個音要用搥絃的方法來彈。

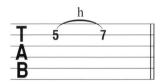

2. Pull-Off（勾絃）：相反的，當一個較高音的琴格，用一條弧線連到一個較低音的琴格，表示要用勾絃的彈法。在弧線上寫一個小寫p，也是很常見的表示方法，p代表的是英文的pull-off。

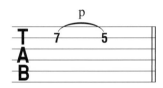

3. Slide（滑絃）：兩個在同一條絃上的音被一條直線連起來，表示滑音。如果第一個音的音高比第二個音來得低，那麼直線就會稍微往上，表示往上滑來彈這個音。如果第一個音的音高比第二個音來得高，那麼直線就會稍微往下，表示往下滑來彈這個音。

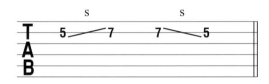

4. Bend（推絃）：推絃是用一條向上的弧線，並加上箭頭來表示。如果寫「full」或是「1」，就表示要推高一個全音。「1/2」表示推高半音，也就是高一個琴格的音。

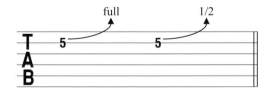

5. Pre-Bend（預推絃）：以一條弧線加上箭頭，表示先推絃然後放開，箭頭指向目標音。

以下還有其他一些常見的符號：

6. 顫音（Vibrato）：

7. Bend Hat（推絃）：

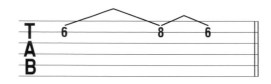

8. Release Bend（鬆絃）：

9. Palm Mute（手掌悶音）：

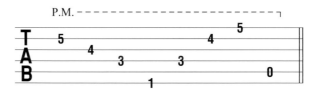

10. Let Ring（自然延音不用收掉）：

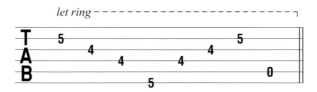

11. Hold the Bend（維持推絃）：

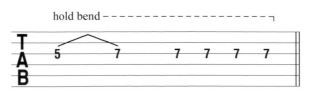

12. Up Picking（向上撥絃）：

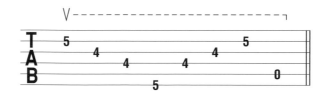

13. Down Picking（向下撥絃）：

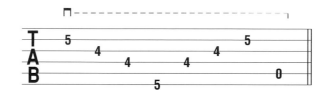

14. Trill（抖音）：抖音可以有很多種不同的標示方法，請看下圖的例子。第一例中，在數字3旁邊的括弧裡有一個5，表示抖音要在哪一個琴格上。第二例則表示要用低半音（低一格）的音，第三例表示要用高半音（高一格）的音。

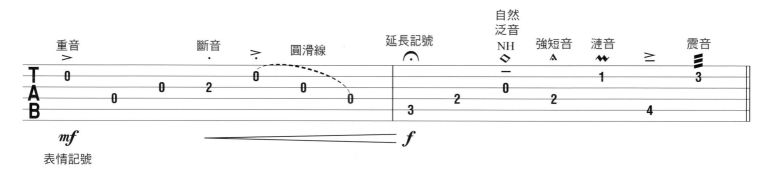

還有其他很多不同的標準記譜用符號，偶爾也會出現在吉他TAB譜上。紅色的字代表這些符號的名稱。

作曲

作曲指的是一個很瘋狂的創作過程。對作曲家來說，他們可以使用很多不同的工具，來裝飾他們的音樂（賦予音樂特殊的顏色、樂句、強弱表情等等），讓讀譜的人能一目瞭然。如果你也想進階到作曲的層次，以下有很多實用的工具，建議你不妨先學起來。

速度

一首曲子的速度，一般是寫在總譜或分譜上第一頁的左上角，也就是在譜號的正上方，或是稍微偏譜號的右邊。一般來說，速度是指某一個特定音符的快慢。

♩ = 120　　表示每一個四分音符等於一分鐘120 bpm（拍，beats per minute的簡寫）。

♩. = 127　　表示一個附點四分音符等於127 bpm。通常會出現在6/8（二拍子）拍或9/8拍（三拍子）的時候。

♪ = 78　　表示八分音符等於78 bpm。

Swing! ♫ = ♩³♪　　表示Swing搖擺節奏。基本上表示要將兩個八分音符，彈成像八分音符三連音，但是第一個音的長度是一個四分音符，也就是兩個八分音符三連音的長度，第二個八分音符是一個八分音符三連音的長度。

有些作曲家也會使用義大利文代替數字，來表達速度大致上應該多快。這種表示方法，會因人而有不同的詮釋。

- **Grave**：極緩板，非常慢（25～45 bpm）
- **Largo**：最緩板，有空間感（40～60 bpm）
- **Lengo**：緩板（45～60 bpm）
- **Adagio**：慢板，慢但是很有情緒（66～76 bpm）
- **Andante**：行板，走路的速度（76～108 bpm）
- **Moderato**：中板（108～120 bpm）
- **Allegro**：快板，輕快地（120～156 bpm）
- **Vivace**：甚快板（156～176 bpm）
- **Presto**：急板（168～200 bpm）

速度變化

還有其他表示速度變化的方法，下面是兩個最常見的詞：

- **Ritardando**：漸慢
- **Accelerando**：漸快

速度和節奏變化

速度變化（tempo modulation），代表從一段音樂結束後，接下來的段落使用和前面完全不同的全新速度來彈奏。

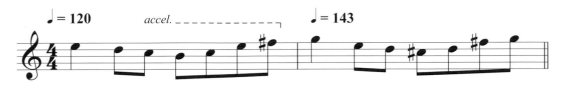

「A Tempo」一詞，通常是用來指示彈奏速度要回到改變之前原速。

節奏變化（metric modulation），代表的是依照音符長度改變而產生的速度和節奏變化。

這個例子所代表的節奏變化，是原來八分音符三連音的拍子，變成一般正常、平均的八分音符彈法。這麼一來速度會加快百分之五十。

這個例子所代表的節奏變化，是從前一個小節十六分音符五連音的長度，變成一般十六分音符的長度，因此速度會比原本加快百分之二十。

可想而知，你可以用各種不同的音符長度來做速度和節奏的變化。

各種反覆記號

標示重複的方法有很多種。

想要重複一拍，不管這一拍是一個和弦、一個音，還是很多個音組合成一拍，我們可以在五線譜的第二線和第四線之間，畫一條稍粗的斜線來表示。

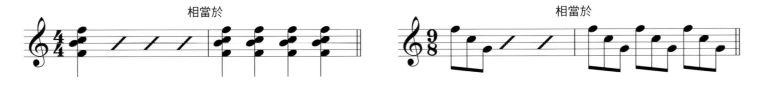

如果一拍是由四個平均的十六分音符組成，那就要用兩條斜線，三十二分音符的話要用三條斜線來表示。

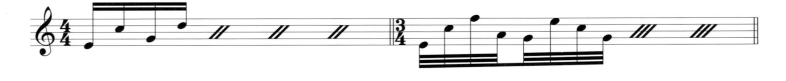

如果混合不同音符，則是用兩條斜線加上兩個點來表示：

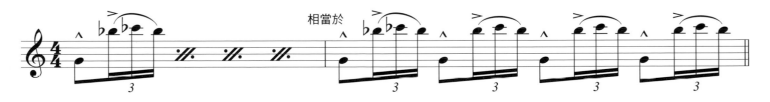

要重複一整個小節的話（不論有沒有混合不同長度的音符），是以一條斜線加上兩邊各一個點來表示，請看下圖的例子：

如果一個小節需要重複兩次，可以用下圖的記號來表示：

反覆記號（repeat sign）很常使用，表示兩個反覆記號之間的這段音樂要重複一次（除非另外標明次數）。

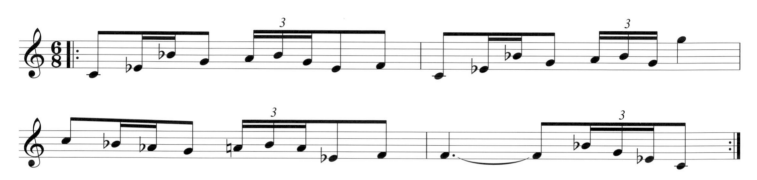

第一結尾和第二結尾（first and second ending，也稱為第一反覆和第二反覆），表示彈第一遍，到了反覆記號的位置（在第一結尾的最後）時，就要回到第一個反覆記號出現的地方從頭再彈一遍；但是到了第一結尾的位置時，要跳到第二結尾，而不彈第一結尾。

D.S 或 dal segno 代表「從這個記號開始」，也就是演奏者要回到前面標示 𝄋 這個記號的地方開始。如果標示為 D.S al Coda，那麼演奏者應該要從 𝄋 這個記號開始，彈到「To Coda」記號，再跳到曲子結尾 Coda 的部分。這就是 Coda 記號：𝄌。

輕重音

輕重音（articulation）：輕重音是一種裝飾音，讓讀譜的人知道這個音要彈得多重。下面的幾個特殊符號非常簡單，而且很適合應用在吉他上：

輕重音音符		
符號	名稱	演奏方法
⸰	斷音（staccato）	短的、輕的
‾	保持音（tenuto）	稍長，有加強一點力道
>	強音（accent）	重，彈完整個音符的長度
^	加強音（marcato）	重，但是比較短、跳
>⸰	強音加斷音	又重又短
>‾	強音加保持音	又重又長

表情記號

表情記號（dynamic）：善用強弱不同的大小聲可以增加音樂的張力和深度。下面是常用範圍內的表情記號列表，也包含了義大利文原文和說明：

表情記號表		
符號	義大利文	說明
pppp	pianississississimo	最弱
ppp	pianissississimo	非常弱
pp	pianissimo	很弱
p	piano	弱
mp	mezzo piano	中弱
mf	mezzo forte	中強
f	forte	強
ff	fortissimo	很強
fff	fortississimo	非常強
ffff	fortississississimo	最強

有些表情記號的用法和輕重音記號類似，它們的名稱是sforzando、forzando（或forzato）以及sforzato，通常以下表的簡寫來表示。表情記號基本上有三種不同的強度，用來表示強弱等級，和表情記號的用法非常相似。下表列出了表情記號以及與它們相似的重音記號。

表情重音								
Sforzando 重擊一個音			Forzando 或 Forzato 較短重音，敲擊音			Sforzato 敲擊音，音符全長		
表示方法	同等記號	強弱程度	表示方法	同等記號	強弱程度	表示方法	同等記號	強弱程度
sf	>	*ppppp* 到 *f*	*fz*	∧	*mf* 或 *f*	*sfz*	△	*mf* 或 *f*
sff	>	*ff*	*ffz*	∧	*ff*	*sffz*	△	*ff*
sfff	>	*fff*	*fffz*	∧	*fff*	*sfffz*	△	*fff*

fp　表示**重音突弱**（fortepiano），也就是由強轉弱。

sfp　表示**在這個音符特別加強後立即改為弱音**（sforzando piano），意思是加重一個音然後再轉弱。

表情記號有很多不同的搭配方法，能用來表達一段音樂應該如何詮釋。你可能會看到書中沒提過的各種組合，並且用不同的縮寫來表示，但是只要了解表情記號的寫法和它們所代表的意義，就能看懂其他組合的涵義。

繼續談作曲

還有很多其他不同的工具和表情記號，可以讓你的音樂更有寬度和深度。以下是一些記譜用的工具，在作曲的時候很實用：

漸強記號

漸強記號（crescendo）表示要慢慢地把這段音樂的聲量變強、變大。有時也稱為「髮夾」或寫成「cresc」。

漸弱記號

漸弱記號（decrescendo）表示要慢慢地把這段音樂的聲量變弱、變小。

在以下的例子中，兩種符號都使用到了：

八度記號

有時候一段音樂太高或太低，就需要在五線譜外多加線來表示。把八度記號放在一個小節或一整段音樂上，就表示這一段和實際寫出來的音比起來，全部要彈**高八度**（8va），或者是**低八度**（8vb）。當出現「Loco」這個記號，就表示從這裡開始要回到原來的音域。

當「15ma」這個記號出現在譜表上方，或是一個音的上方，或者一段音樂上方的話，就表示要比實際寫出來的音彈高兩個八度；如果寫在譜表下方，就表示要彈低兩個八度。

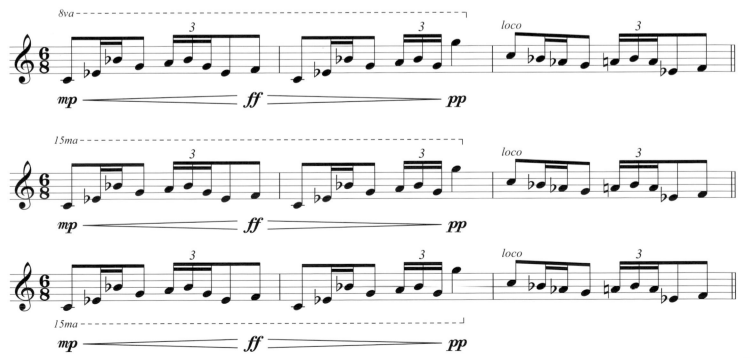

吉他泛音

　　雖然很多人寫過關於吉他泛音、如何記譜等相關主題的書籍，但我還沒有看到一本可以清楚解釋關於人工泛音和自然泛音，以及明確指出該如何彈奏的書。所以我想試著用以下方法，來說明人工泛音和自然泛音這兩個龐大的主題。

自然泛音

　　吉他泛音有很多種，而自然泛音就是其中一種。要製造**自然泛音**（natural harmonic）的方法，就是輕輕觸碰一條絃上的特定琴格，點出那個音，然後很快地放掉手指，讓絃發出共振的音效，如此就可以彈出自然泛音。在吉他琴頸上有幾個位置，相對來說較容易做出音色圓潤，如鐘聲一般清澈的自然泛音。吉他的第五、第七和第十二格（下一個八度是在第十九格和第二十四格）是琴頸上最容易做出自然泛音的位置。雖然在其他位置也可以做出自然泛音，但除非你是傑夫・貝克（Jeff Beck），不然很難做出和第五、第七或第十二格一樣圓潤好聽的泛音。

　　我標記泛音的方式，是寫出當你壓絃時所彈的那個音，然後用符桿上的小圓圈標出泛音所彈出來的音是哪一個音。如果用吉他TAB譜的話，可以確切指出要彈哪一格哪一個音，來做出這個泛音。

　　在下面的例子之中，你會發現當彈第十二格的自然泛音，它發出的音和你壓絃彈第十二格的音，是相同的音高。

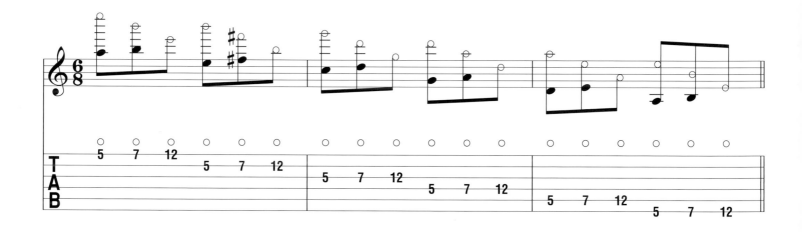

人工泛音

人工泛音（artificial harmonic或pinch harmonic）的彈法是緊捏著彈片（pick），然後用彈片和手指或拇指的一小部分，在吉他拾音器的位置（民謠吉他的話就是在音孔的地方）一起捏絃，左手可以壓住某個琴格，或者是空絃都可以。

人工泛音有時候會比自然泛音還要難彈出來。主要的原因在於你在哪一格壓絃，以及捏絃的位置。不斷練習當然會有幫助，因為真的有太多不同的位置都可以擠出這些好聽的聲音，就像扎克·懷爾德（Zakk Wylde）演奏的一樣，他可以隨時精準地在各種位置做出人工泛音！

我使用和自然泛音一樣的方法來標示人工泛音，唯一的差別是人工泛音的符頭，我是用菱形來表示，而自然泛音是用小圓圈代表。另外，由於人工泛音通常會發出很高的音，因此很常看到用八度記號來表示泛音，但是八度記號只適用於泛音，原來的音則不受影響（依照譜上的寫法彈奏）。要找到右手正確的捏絃位置，可能會是一大挑戰，但只有這樣才能彈出相同水準的泛音。

請記住，吉他是移調樂器，所以你彈的每一個音，聽起來都會比譜上寫的低一個八度。泛音也是一樣。

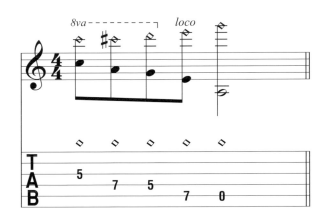

讀吉他節奏

吉他節奏的記法通常是使用和弦TAB，和弦名稱在小節的上方，特定的刷絃節奏可以用斜線等方法，標示在小節裡。

在下面的例子之中，使用E和弦彈奏，每一小節彈四拍，用你自己覺得適合這首歌的曲風來刷和弦。

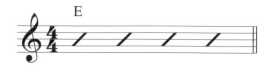

在下圖的例子中，第一行譜寫出了音符應該要多長，在第二行譜用斜線方式表示刷絃。

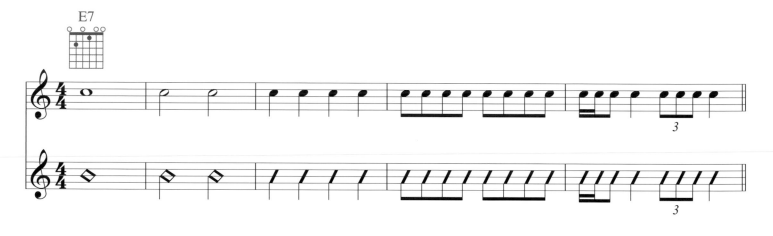

以下有一些刷絃的譜例：

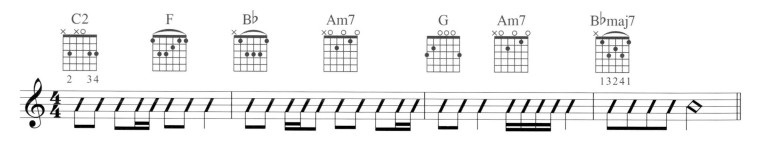

在這個例子之中，你可以看到TAB和傳統五線譜混合一起使用。五線譜最上面是和弦TAB，下面則是刷絃的節奏。再往下，第二行譜則是把每個和弦實際彈的音都標示出來。符頭「X」則表示要悶絃，下面則有刷絃的說明。

∏ = 下撥

∨ = 上撥

最下方則是TAB譜。

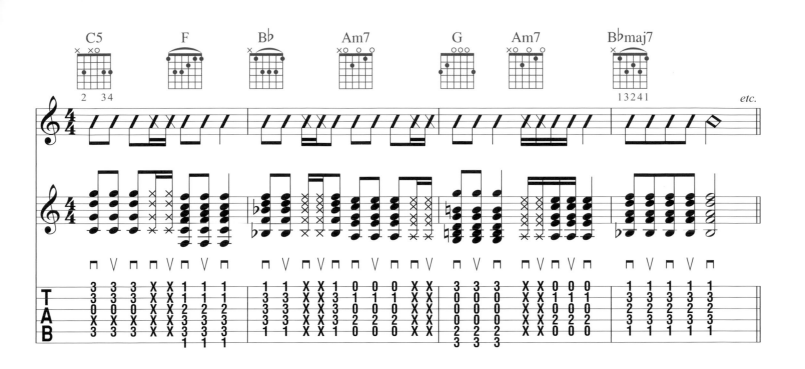

以下的幾個方法建議你試試看：

- 從你之前建立的和弦資料庫裡，挑出幾個很酷的和弦，然後花一個小時，用這些和弦譜出五首歌或是寫出五個和弦進行。記得要使用各種拍號，並加上特殊拍號、複拍子、單拍子等，並且把本單元提到的各種工具都加進去。試著搭配不同的速度、節奏和拍號等。

- 把你的歌錄起來，記得加上伴奏機或鼓機，或是利用電腦錄音。你可以只錄和弦，也可以找朋友和你一起現場彈。當然如果能有樂團一起錄製是最好。

- 只要你仔細聽這個和弦進行，就算你不太確定solo要用哪一個音階來彈，你的手指還是能幫你找到合適的音。

- 聽聽你最喜歡的節奏風格，然後試著模仿這個節奏。多聽聽平時不常接觸的異國音樂，能幫助你擴展節奏領域。可以參考以下的這些曲風，花點時間研究這些節奏類型（groove），然後用吉他複製彈奏出來。在網路上一定可以找到像是：Ska、雷鬼、卡里普索（calypso）、加勒比海、藍調、金屬、爵士、西洋、R&B、華爾滋、西班牙音樂、保加利亞音樂、騷莎（salsa）、波卡舞曲（polka）、克里奧爾（Creole，路易西安那州的一種法式音樂）。上網查詢「世界音樂」或是「Culture Music」，你就能找到一大堆很獨特的音樂風格，可以從中慢慢研究和學習。

節奏
—實驗練習—

就像我之前說過的，我們在學習每一項新事物時，都得歷經一段很有紀律的練習時期（雖然說有熱情比有紀律來得好）。透過這麼一段長時間的摸索，才能有所突破。你花越多的時間練習基本功，就能越快掌握這些技能。我建議，你一定要盡最大的努力打好這些基礎。等到這些東西對你來說，一切都變得再自然也不過時，就代表你已經成精了。我們要追求的境界是一種不需要過多的思考，很輕鬆、優雅，或者說在演奏時可以得到完全的自由。

在這段練習的過程中，你會找到這個甜蜜的轉折點，讓你從必須思考自己在彈什麼，到不用去想、自然而然融為一體的境界。這聽起來可能很抽象，但是等你找到的時候，就會知道我在說什麼了。在你的生命當中，可能有很多事情已經達到這樣的境界，先練技巧，專心的學習，到最後就成為生活中很自然的一部分，像是開車、騎腳踏車、穿鞋、煮菜、看書、寫作、做愛都是！不管什麼事情，剛開始都需要學習和思考、需要練習，然後才會變得輕鬆、自然，甚至渾然天成。

想讓你的吉他達到這種境界，就必須很專注，不斷重複，一直重複，再三地重複練習，同時還要記得，不管你練的是什麼曲目，都要讓節奏聽起來有音樂性。如果你能很專注地磨練自己的技巧，就會發現自己的演奏，會越來越接近你希望它聽起來的樣子。但一定要記住，在你的腦海中要有一幅最後完成品的模樣，才能朝著它前進。如果可以做到這些，你會發現，每一次的重複練習，都會變得越來越輕鬆。即使你很有野心想要彈奏很難的音樂，但只要一開始慢慢練習，把每一個小細節都彈好，總有一天你會發現，自己不需要多想就能順利彈奏出來了。此刻，你和你想彈的曲子已經融為一體。

總有那麼一天，當你拿起樂器，你會發現以前覺得根本不會彈的，現在彈起來卻變得如此輕鬆自然；樂曲可以優雅地從指間流瀉而出，好像自己原本就會一樣，而且幾乎會想不起來，當初這首曲子對你來說有多麼地困難。請務必記住，就算已經達到這種境界，你還是可以再更深入、更進步。不論你現在已經彈得多好，如果你肯繼續認真練習，更深層的啟示會再慢慢地浮現出來。

你的練習會慢慢影響到各個層面，例如在和其他樂手一起表演的時候。當你在彈吉他時，不管是自己一個人彈、在外面表演，還是跟幾個朋友一起玩band，或者是在一場有三萬名觀眾的演唱會上，你都可以到達一種私密、獨特的境界，在那裡一切都很遼闊、很清晰，但同時你也可以非常清楚聽到你周圍的所有聲音，而你也能即時做出很有啟發性、甚至驚為天人的回應——當你的技術、樂理、各種音樂知識都成為你的基本配備，不需要特別去找就能運用；當你可以和節奏完全融合成一體；當那些特殊的音效、旋律、樂句、和弦等，從你的指間流瀉而出，就像是蜻蜓點水一樣。當你不需要多想，沒有疑慮，只有對音樂純粹的意識，心情平靜，深層地放鬆，沒有任何阻力，沒有是非對錯，一切有如行雲流水般，又有彈性——我把這種境界稱為「雲端境界」。而這是你做得到的！事實上，你已經擁有它，只是需要去找到它而已，然後它就會成為你的一部分。如果你能讓聽眾也產生共鳴，他們就可以和你一起飛上雲端。

節奏律動

前面講過的所有東西，不管是節奏、各種記譜方法、拍號、複節奏等等，都是你在建造自己的音樂小宇宙時派得上用場的基本工具。但是談到節奏時，最重要的就是要學會如何深入地去感受。最好的方法就是仔細聆聽所有在你身邊發生的各種節奏，全心全意去體會。試著和鼓手同步，不是只有拍子而已，而是連頭腦也要一起同步。

要能夠有效地和鼓手同步，最簡單的方法就是放輕鬆，但是內心要穩住，然後仔細地聽。放鬆是所有一切的第一步，但我的意思不是只有身體放鬆而已。因為你的身體永遠無法真正地放鬆，除非你的頭腦已經放鬆了。但「放鬆頭腦」到底是什麼意思？我所謂的放鬆，是把平常你腦子裡頻繁出現的想法都摒除掉。當你發現自己的想法已經變得負面，而開始破壞內心平靜時，就要把注意力轉換到其他事物上。

當你發現自己處在一種混亂、不安的情況，我要告訴你一個轉換注意力的方法。這個方法很有效，可以立刻為你帶來平靜。這個方法也可以運用在日常生活上的各種情況（或是你覺得自己的想法卡住的時候），尤其是當你覺得擔心、害怕、緊張、沒有耐心、挫折、生氣的時候等等，這個方法就是：

放輕鬆，深呼吸！

把注意力從你的頭腦，轉移到身體的能量氣場還有呼吸上。全神貫注在你的呼吸上，並讓身體完全地放鬆。先做幾次深呼吸，然後讓身體一次比一次更加地放鬆。這並不會花上很多時間，但是非常有效。這是最古老，也最常見的一種冥想技巧。

這麼做之後，你會感受到一股平靜安穩的力量，所以當你返回手邊的任務時，就能從更有效率的角度來看待事情並且下決定，進而完成手上的任務，這個任務可以是任何事情，也包括把琴彈好。但這些是你無法靠閱讀得到的知識，因為你必須要實驗、要練習才能學會。一切只有靠你自己去做，親身體驗才行。

和弦音階
—學術練習—

和弦音階（chord scale）指的是建立順階和弦（diatonic chord）的基礎。以下的例子用C大調來表示。

下面是C大調音階，以全音符來表示。這裡並沒有使用任何特定的拍號。

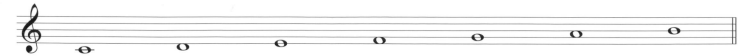

如果我們在C大調上，照著音階上的音疊上三度音，我們就會得到一系列的三和弦，然後C大調的和弦音階就出現了。就像下面這樣：

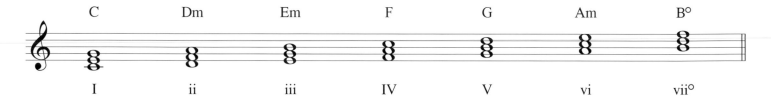

你會看到最上面一行寫出了每個和弦的名字，下面寫出了音階級數。在分析和弦的時候，一般都是使用羅馬數字。大寫的羅馬數字表示和弦是大和弦，小寫的羅馬數字表示和弦是小和弦。如果你想要用任一大調的順階和弦寫一首歌的話，上面的例子很清楚的告訴你可以使用哪些和弦。

在C大調上，ii級和弦是Dm小和弦，因為和弦的組成音D、F和A拼出來的就是Dm和弦。回想一下在五度圈上，D大調的調號是兩個升記號（F♯和C♯）。所以還原F♮對D來說是小三度，所以是Dm和弦。

如果我們以相同的概念，照著C大調音階上的音再疊一個三度音，我們會得到一系列的七和弦。羅馬數字上的短線（-）就代表小和弦。

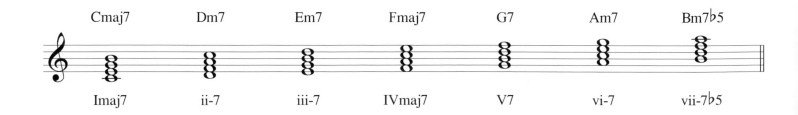

以下的和弦全部都在C大調上，和弦分析標示在五線譜下方。

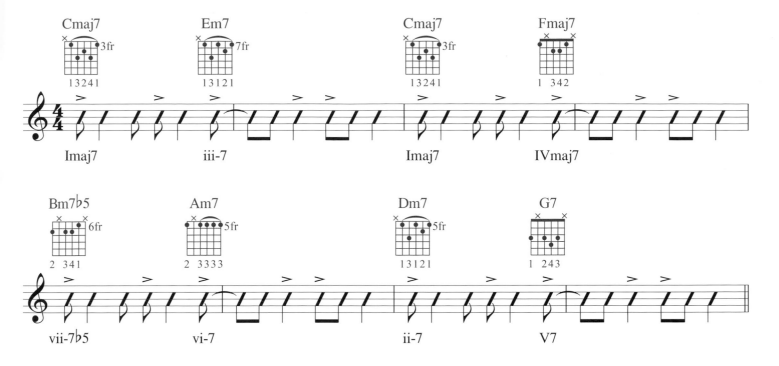

和弦代換

很明顯的，大部分的歌曲都不是只用順階和弦而已。寫歌的時候，和弦可以跳脫音階，也可以轉到其他不同的調上等等。

從樂理上來看，**和弦代換**（chord substitution）的意思，是用一個相關的和弦，來取代和弦進行裡的某一個和弦。這種作法在爵士樂當中是非常常見的。用來代換的和弦與原本的和弦，需要具備類似的和聲特質以及相似的和弦級數功能，而且通常只有差一、兩個音而已。

最簡單的和弦代換，就是以一個功能相同的和弦來代替另一個和弦。所以，以一個簡單的和弦進行來看Imaj7—ii-7—V7—Imaj7，以C大調來說，就是Cmaj7—D-7—G7—Cmaj7；樂手可以用「主和弦代換」（tonic substitute）來取代Imaj7，最常見的替代和弦是iii-7和vi-7（在大調的情況下）。以這個例子來看，可以使用的是Em7和Am7。使用這種方法代換以後，這個簡單的和弦進行就變成iii-7—ii-7—V7—vi-7，也就是Em7—Dm7—G7—Am7。樂手們要用自己的耳朵和對音樂的感覺，來判斷這樣代換對這個旋律是否合適。其他還有屬和弦和下屬和弦的代換。

當然，你也可以把和弦代換完全帶入這本書裡所沒有談到、完全超脫的境界。記得要不斷地實驗和探索，而你的耳朵就是最好的嚮導。

調式音階
―學術練習―

調式音階可以是非常強大的工具。當你抓住了它的基本概念，就能一目瞭然。這麼多年以來，我發現大部分的人並不了解調式究竟是什麼，只因為這些調式的名字聽起來有點嚇人，像是某種神祕的密碼一樣，只有最高等級的音樂人才有辦法了解。但這和事實相去甚遠。

大調上的各個調式名稱，都是以希臘的島嶼來命名。

調式音階就是從某一個音階上的音開始，所發展出的新的音階，但是所有的音階音都在原來的調上。這是一個很簡單的說法，但是實際上，每個不同的音所建立起來的調式音階，能提供完全不同的色彩、調性特色，以及不同的情緒氛圍。

下面是以C大調為例，從大調音階所發展出來的調式音階，總共有七個音階。基本上來說，它們全部都還是在C大調上，但是當你把音階的主音當作一個新的調來看的話，你會發現它的調性特色完全不同。

調式	音					
C艾奧尼安調式音階（Ionian，大調音階）	C D E F G A B					
D多利安調式音階（Dorian）	D E F G A B C					
E弗里吉安調式音階（Phrygian）	E F G A B C D					
F利地安調式音階（Lydian）	F G A B C D E					
G米索利地安調式音階（Mixolydian）	G A B C D E F					
A伊奧利安調式音階（Aeolian，小調音階）	A B C D E F G					
B洛克利安調式音階（Locrian）	B C D E F G A					

另一種解釋大調音階調式的方法，是把它們當作獨立的音階。音階級數會符合它的調式，不考慮原來的大調音階。在下表之中，你可以看到音階名稱、音階種類、音階級數，以及每一個調式的和弦音階。

	調式與和弦音階									
	調式名稱	音階種類	音階級數	和弦音階						
1	艾奧尼安調式音階	大調音階	1–2–3–4–5–6–7	I△7	ii-7	iii-7	IV△7	V7	vi-7	vii-7♭5
2	多利安調式音階	小調音階還原第六音（大六度音）	1–2–♭3–4–5–6–♭7	i-7	ii-7	♭III△7	IV7	v-7	vi-7♭5	♭VII△7
3	弗里吉安調式音階	小調音階降第二音（小二度音）	1–♭2–♭3–4–5–♭6–♭7	i-7	♭II△7	♭III7	iv-7	v-7♭5	♭VI△7	♭vii-7
4	利地安調式音階	大調音階升第四音（增四度音）	1–2–3–#4–5–6–7	I△7	II7	iii-7	#iv-7♭5	V△7	vi-7	vii-7
5	米索利地安調式音階	大調音階降第七音（小七度音）	1–2–3–4–5–6–♭7	I7	ii-7	iii-7♭5	IV△7	v-7	vi-7	♭VII△7
6	伊奧利安調式音階	小調音階	1–2–♭3–4–5–♭6–♭7	i-7	ii-7♭5	♭III△7	iv-7	v-7	♭VI△7	♭VII7
7	洛克利安調式音階	小調音階降第二音，降第五音（小二度音和減五度音）	1–♭2–♭3–4–♭5–♭6–♭7	i-7♭5	♭II△7	♭iii-7	iv-7	♭V△7	♭VI7	♭vii-7

調式和弦進行

艾奧尼安調式（大調音階）：大調音階上的第一個調式

這是一個簡單的**艾奧尼安調式（大調）**和弦進行。請注意，iii和弦是小十一和弦（iii-11），V和弦是屬十一和弦（V11）。都是以羅馬數字來表示。

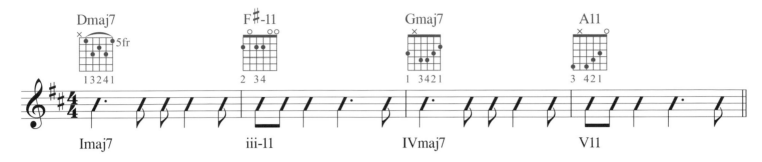

多利安調式：大調音階上的第二個調式

如果從D音開始彈C大調音階到下一個八度的D音，彈出來的就是D多利安調式音階。D是主音，或說是根音，你彈的是多利安調式，就能聽到多利安調式獨特的音色。如果把多利安調式當作一個獨立的音階來看，它的音階組成級數就是1—2—♭3—4—5—6—♭7。多利安調式也可以叫做小調音階加上大六度音（或還原的第六音）。

以下便是D多利安調式音階：

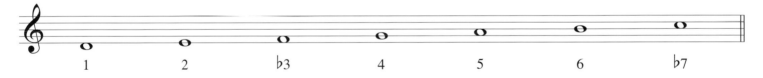

這是第八把位上的D多利安調式音階：

D多利安調式（第八把位）

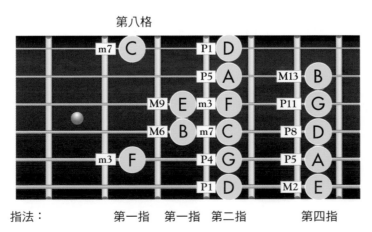

請記住，只要你從大調音階上的第二個音開始彈原來的大調音階時，所彈出來的就是多利安調式音階。

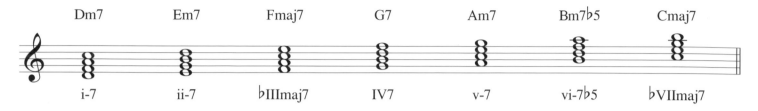

如果你在多利安調式音階上疊出七和弦，將會找到以下的和弦。

D 多利安和弦音階

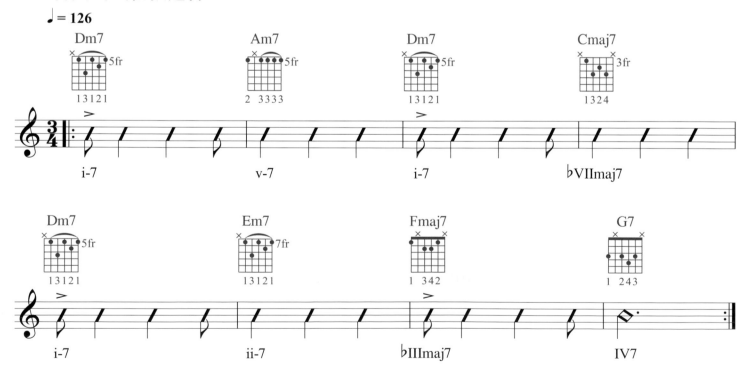

你會發現，其實它們和C大調音階的和弦一模一樣，只不過是從音階上的第二個音開始。所以D多利安調式的第一個和弦，就會變成i-7。

以下談的是D多利安調式的和弦進行。試著把它錄下來，然後用D多利安調式（或者說是C大調音階）來玩一下，彈個solo。這時候你就會發現，藍調音階和包含延伸音的五聲音都非常好用，因為，就如同我前面提到的藍調音階音，全部都在多利安調式音階上；也就是說，在這個和弦進行上，你也可以用D藍調音階來solo。

反過來說，在C大調的和弦進行上，你也可以用D多利安調式／五聲音階延伸的藍調音階來彈。唯一的差別是，當你在D多利安調式的和弦進行上，用D多利安調式／藍調音階彈奏的時候，用某一些特定的音來作為樂句的結尾，會非常好聽；但如果在C大調音階的和弦進行上彈的話，這些音聽起來會是完全不同的味道，因此你必須配合和弦進行的風格，來調整你的樂句和旋律才行。

這聽起來似乎有些複雜，但是只要讓你的耳朵來帶路，馬上就可以聽出什麼音可以用，什麼音不能用。我要再說一次，用耳朵聆聽是最重要的關鍵！

D多利安調式和弦進行

多利安風格

多利安調式，可以說是帶有些許小調的味道。就好像是夕陽音階，它有如逐漸變暗的天空，但又不至於過於黑暗。仔細聆聽音階和當中每一個音所營造出來的氛圍，把你的注意力放在氣氛營造上，而不是音階的指法上。

弗里吉安調式音階：大調音階上的第三個調式

簡而言之，如果從E音開始到下一個八度的E音上，彈C大調音階（也就是C大調音階的第三個音開始彈），所彈出來的就是E**弗里吉安調式音階**。如果把E弗里吉安調式音階獨立出來看，它的音階組成就是1─♭2─♭3─4─5─♭6─♭7。弗里吉安調式音階也可以稱為小調音階加上小二度音（第二音降半音）。

再回頭看一下五度圈，E大調包含了4個升記號：F♯、C♯、G♯和D♯，因此相對來說，E大調包含了1─♭2─♭3─4─5─♭6─♭7這些組成音（全部都是沒有升降的還原音），就是弗里吉安調式音階。

E弗里吉安調式音階（第十把位）

第十格

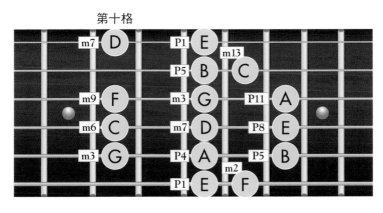

指法：　　　第一指　　　第二指 第三指 第四指

E弗里吉安和弦音階

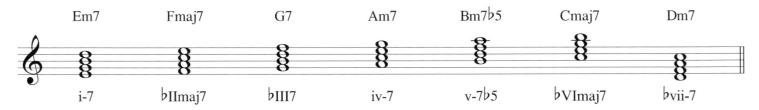

下面是E弗里吉安調式音階的和弦進行。你會看到這裡出現了一些延伸音，這都是之前的七和弦裡沒有出現過的。這些音之所以成立，是因為它們都是E弗里吉安調式音階上的音。任何音階的音都可以加到和弦上，只要它們聽起來是你想要的感覺就可以。這麼一來，你的和弦進行就可以營造出完全不同的效果。

另外一點，如果換成我，要用E弗里吉安調式音階的和弦進行來彈solo的話，我可能會用一些D多利安調式／藍調音階的音。它們是一樣的，而且因為我已經非常熟悉琴頸上各個調的多利安調式該怎麼彈，當我把想彈的東西與多利安／藍調音階連結在一起的時候，指板就好像會發亮一樣，一切都變得更清晰。我只是用這種方法，讓自己清楚知道在指板上應該怎麼彈奏，但是需要強調和彈D多利安調式不同的音，用不同的樂句，讓我的句子聽起來符合E弗里吉安調式的味道。

請看以下的E弗里吉安調式和弦進行，要注意，拍號是複合拍號。實際的拍號是7/8拍，但是要分成4＋3。也要注意我所標示的撥弦方法，有上撥和下撥，這表示你要刷絃的方向。

E弗里吉安和弦進行

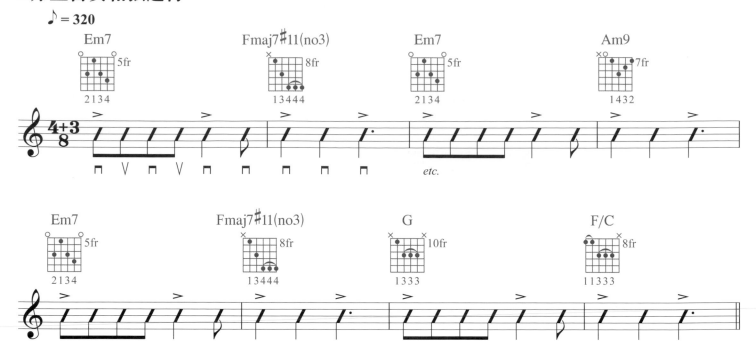

弗里吉安風格

請仔細聽弗里吉安調式的特色，並且牢記起來。你可能會覺得弗里吉安調式音階蠻有異國風味的，就像埃及沙漠中的特殊地標。試試看用這個調式，寫出你自己的和弦進行。

利地安調式音階：大調音階上的第四個調式

利地安調式就是大調音階加上一個升半音的第四音，或說是增四度音。以下是F利地安調式音階：

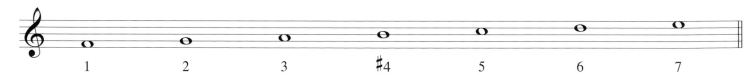

F利地安調式音階（開放把位）

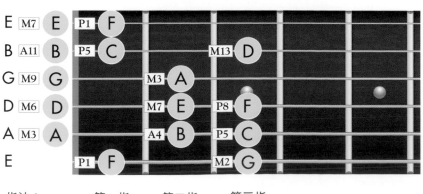

F利地安調式和弦音階

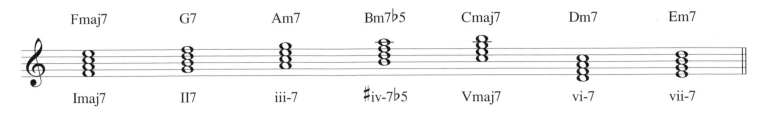

Fmaj7	G7	Am7	Bm7♭5	Cmaj7	Dm7	Em7
Imaj7	II7	iii-7	♯iv-7♭5	Vmaj7	vi-7	vii-7

請試著用利地安調式寫幾個不同的和弦進行，好好鑽研一下利地安調式的風格。

米索利地安調式音階：大調音階上的第五個調式

米索利地安調式音階，就是大調音階加上降半音的第七音（可以寫成m7，表示小七度音或屬七音）。以下是G米索利地安調式音階：

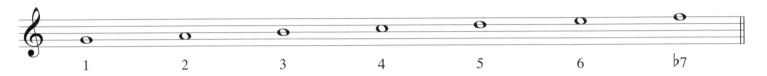

| 1 | 2 | 3 | 4 | 5 | 6 | ♭7 |

G米索利地安調式音階（第一把位）

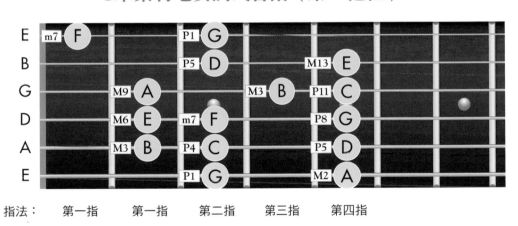

指法：　第一指　　第一指　　第二指　　第三指　　第四指

G米索利地安調式和弦音階

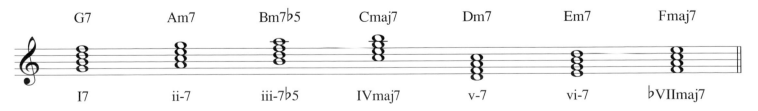

G7	Am7	Bm7♭5	Cmaj7	Dm7	Em7	Fmaj7
I7	ii-7	iii-7♭5	IVmaj7	v-7	vi-7	♭VIImaj7

請試著用米索利地安調式寫幾個不同的和弦進行，好好鑽研一下米索利地安調式的風格。這個音階的特質，大概就是你最常在流行樂和鄉村音樂裡聽到的一種曲風。

伊奧利安調式音階：大調音階上的第六個調式音階

　　伊奧利安調式音階，也就是純小調音階，或稱為自然小調音階。這是大調音階上的第六個調式音階，組成就是大調音階降三音、降六音和降七音（或者是m3、m6和m7）。以下為A伊奧利安調式音階：

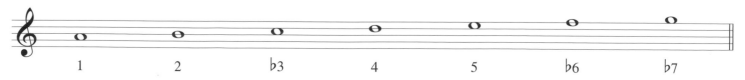

A伊奧利安調式音階（第三把位）

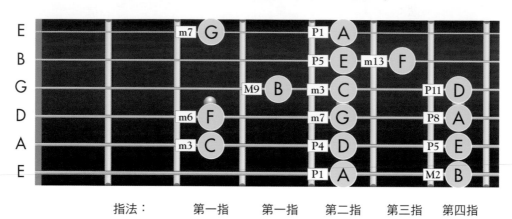

A伊奧利安調式和弦音階

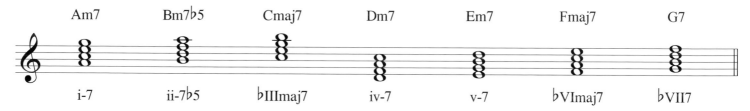

　　請試著用伊奧利安調式寫幾個不同的和弦進行，好好鑽研一下伊奧利安調式的風格。這就是在搖滾樂和其它較戲劇化的音樂風格裡，經常用來製造黑暗、抑鬱感覺的音階。

洛克利安調式音階：大調音階上的第七個調式音階

　　洛克利安調式音階是從大調音階的第七音開始。這是一個小調音階，加上降二音和降五音，或寫成m2和d5。音階組成是1—m2—m3—4—d5—m6—m7。以下是B洛克利安調式音階：

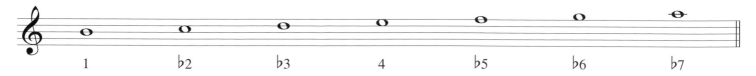

B洛克利安調式音階（第五把位）

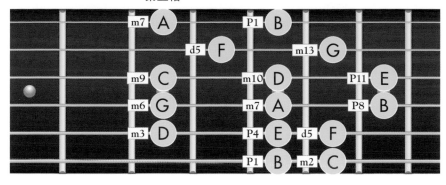

第五格

指法：　　　第一指　　第一指　　第二指　　第三指　　第四指

B洛克利安調式和弦音階

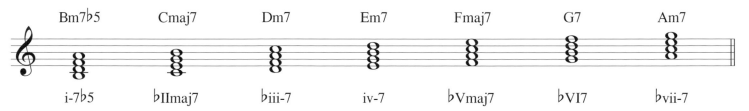

請試著用洛克利安調式寫幾個不同的和弦進行，好好鑽研一下洛克利安調式的風格。這並不是一個常用的調式，有點像是弗里吉安調式見不得人的雙胞胎，或是在惡劣環境下長大的小調音階。

其他和弦延伸音

一個常見的問題是：「我如何知道在哪一個調上加什麼音，會是合理的和弦延伸音？」這是一個非常好的問題，答案就是：音階上的每一個音都可以。

舉例來說，假設我們在C大調上，基本上你可以把音階上的任何一個音加到和弦上。C大調音階的組成是1—2—3—4—5—6—7，你可以把這裡任何一個音，和它們的八度音加到一個和弦上。不過，你當然要找到聽起來最悅耳的組合，還有找到吉他上最好聽的和弦組成方式。

以下還有幾種不同的C和弦可以選擇：

C、C2、Csus4、C6、C(6/9)、Cmaj7、Cmaj9、Cmaj11、Cmaj13、C(add9, 11)等等。

如果你想要在ii-7和弦，也就是Dm7和弦上加延伸音，這些延伸音應該要依據多利安調式音的音（1—2—♭3—4—5—6—♭7）。Dm和弦可能的延伸音如下：

Dm、Dm6、Dm7、Dm9、Dm11、Dm13、Dm(6/9)等等。

以下是C大調和弦音階，依照音階和弦級數，如果都疊三度，會得到全部可能的延伸音：

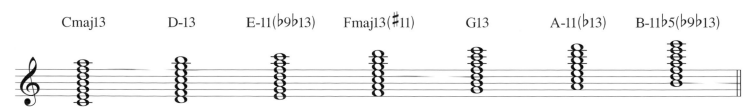

其他音階

想當然，除了大調音階、小調音階、五聲音階和調式音階，還有其他很多不同的音階。以下有幾個十分常見的音階，它們和大調音階不一定相關，以下全部以C調為例。音樂裡有太多太多的音階了，事實上任何一組音，都可以被稱為一種音階。

和聲小調音階

和聲小調音階（harmonic minor scale）和自然小調音階非常相近，只有一點不同——和聲小調音階的第七音升高了半音，所以是大七度音。

C 和聲小調音階

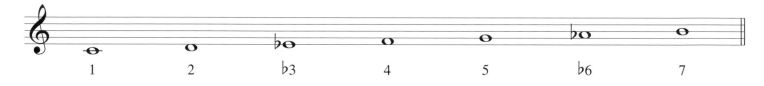

當你依照這個音階來疊上三度，就會發現找出來的七和弦十分有意思。

C和聲小調和弦音階

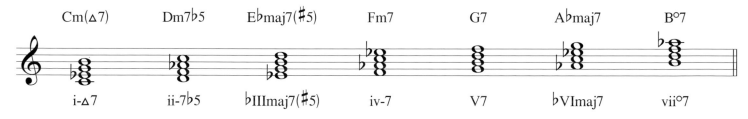

用其他音階來找調式的時候，原則都是和大調音階的調式一樣。談到這裡真的是越來越有趣，因為每一個和聲小調的調式，都和大調音階的調式聽起來差很多。

和聲小調調式		
1	和聲小調音階	大調音階加上降三音和降六音
2	洛克利安♮6音階	小調音階加上降二音、減五音和大六度音
3	艾奧尼安♯5音階	大調音階加上增五度音
4	多利安♯4音階	小調音階加上增四度音和大六度音
5	弗里吉安屬音階	小調音階加上降二音和大三音
6	利地安♯2音階	大調音階加上增二度和增四度
7	洛克利安減音階♭4	小調音階加上降二音、減四音、減五音和減七音

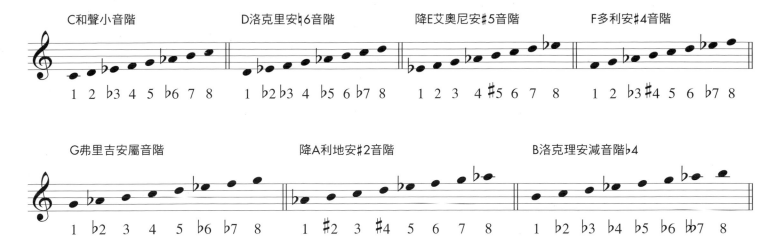

這些都算是蠻冷門，聽起來有異國特色的音階。可想而知，你可以靠著和聲小音階和弦音階與調式的變化，嘗試做出各種不同調性和不同旋律張力的音樂。試試看以這個和聲小音階為基礎，寫出幾個不同的和弦進行。

旋律小調音階

以傳統的古典音樂來看，演奏**旋律小調音階**（melodic minor scale），是指當你彈上行音階的時候，把自然小調音階的第六音和第七音升高半音；然後在彈下行音階的時候，把這兩個音回到原來自然小調音階的音。所以C旋律小調音階的上行音階組成就是：C—D—E♭—F—G—A—B—C。而C旋律小調音階下行音階就是：C—D—E♭—F—G—A♭—B♭—C（就是一般的C小調音階）。

一般來說，古典音樂才會這樣練習不同的上行和下行音階。當我自己使用旋律小調音階的時候，彈的就是小調音階，在第六音和第七音還原。它的音色非常酷！

旋律小調音階調式

試著在旋律小調音階上面疊上三度，找出七和弦，然後用這些和弦做出不同的和弦進行。記得，每一個調式都要嘗試！

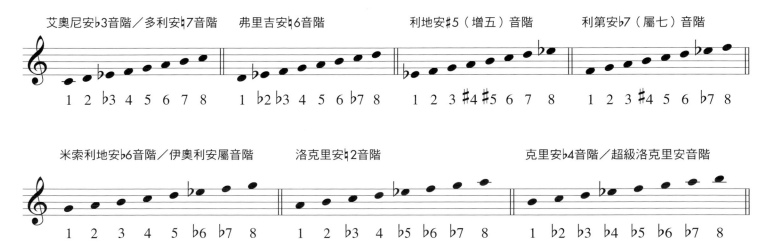

關於音階我還有幾件事要提醒，請嘗試練習以下的步驟：

1. 把每一個音符都寫在五線譜上，每一個調都要寫。

2. 在琴頸上至少練熟一個把位。

3. 把每一個調式都找出來，並且把調整過的音，連同它的音階名稱都寫出來。

4. 以這些調式為基礎，找到它們的和弦音階，但必須是組成音有四個音的和弦才可以（例如七和弦）。

5. 依照這些和弦音階，在吉他上找出幾個新的和弦來。

6. 在各個調式音階上做出不同的和弦進行，並且要用不同的速度、不同的拍號等等。

7. 把和弦進行錄起來（貝斯和鼓可以不錄，但是如果有的話會很有幫助），開始不停地彈solo，直到你的屁股快要坐爛為止。

減音階

減音階（diminished scale）是一個有八個音的音階，組成方法是以任何一個音當作根音，重複交替全音和半音而成。在現代音樂裡有兩種類型的減音階，全減音階和屬減音階（dominant diminished scale，或是半減音階〔half-diminished scale〕）。雖然它們的名稱一樣，但是當你在solo時，卻代表應使用不同的和弦。你可以在屬七和弦的時候用屬減音階，但是在減七和弦的時候用另外一個音階。

兩個音階使用的全音半音組合並不相同。全減音階是交替全音和半音，而半減音階是交替半音和全音。每一個音階都可以為你在減七和弦和屬七和弦上solo的時候，提供獨特的音色。如果可以的話，把這兩個音階都收在口袋裡，需要時就能拿出來彈一些嚇死人的solo了。

C減音階

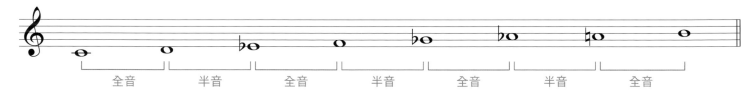

變形音階

變形音階（altered scale）就是弦律小調音階的第七個調式（1–♭2—♯2—3–♭5—♯5–♭7），也就是說，其實你是在彈降A調的旋律小調音階，但是從G這個音開始彈。這個音階通常是在屬七和弦上彈solo的時候使用，大調或小調都可以。這個變形音階包含了最常見的幾個變形延伸音（♭9、♯9、♭5和♯5），在彈solo時，能與和弦進行碰撞出不同的火花。

你可以任選兩個音到十二個音，做出各種不同的音階。想想看，從它們延伸出來的調式，可以有多少不同的組合，有多少不同的色彩和調性。這些都還不包括關於微分音的部分呢！

以下還有幾個你可以玩玩看的音階：

更多音階	
阿拉伯音階	1–2–3–4–♭5–♭6–♭7
吉普賽音階（拜占庭音階）	1–♭2–3–4–5–♭6–7
匈牙利音階	1–♭3–3–♯4–5–6–♭7
波斯音階	1–♭2–3–4–♭5–♭6–7
拿坡里小調音階	1–♭2–♭3–4–5–♭6–7
神祕音階（enigmatic scale）	1–♭2–3–♯4–♯5–♯6–7
利地安減音階	1–2–♭3–♯4–5–6–7

六聲音階

夏威夷音階	1–2–♭3–5–6–7
全音階	1–2–3–♯4–♯5–♭7

五聲音階

峇里音階	1–♭2–♭3–5–♭6
日本音階	1–♭2–4–5–♭6

後記

如果以樂理的角度來看，這本書還稱不上全面，但應該已提供足夠的內容，讓你可以慢慢消化。如果你全部都看得懂，而且覺得很有趣，網路真的是最好的工具，可以讓你找到無止境的資料——而且多到無法消化。

如果你已經掌握這本書的基本原則，那麼，你就不再是音樂文盲。今後你會發現，不管是和其他樂手溝通、作曲、表演，還有你的自信等各個層面，都會有所提升。我衷心希望你可以擁有如此成就，這就是我寫這本書的原因。

Enjoy!

還有，真的非常感謝！

史提夫·范